名画再现

清代花鸟画

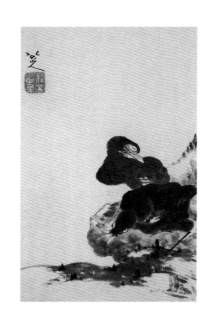

浙江人民美术出版社

图书在版编目（ＣＩＰ）数据

清代花鸟画／《名画再现》编委会编. —— 杭州：
浙江人民美术出版社, 2015.5
（名画再现）
ISBN 978-7-5340-4318-5

Ⅰ.①清… Ⅱ.①名… Ⅲ.①花鸟画－作品集－中国
－清代 Ⅳ.①J222.49

中国版本图书馆CIP数据核字(2015)第069268号

责任编辑：杨海平
装帧设计：龚旭萍
责任校对：黄　静
责任印制：陈柏荣

文字整理：韩亚明　杨可涵
　　　　　袁　媛　吴大红
统　　筹：王武优　郑涛涛
　　　　　王诗婕　余　娇
　　　　　黄秋桃　何一远
　　　　　张腾月　刘亚丹

名画再现——清代花鸟画

出版发行　浙江人民美术出版社
　　　　　(杭州市体育场路347号　http://mss.zjcb.com)
经　　销　全国各地新华书店
制版印刷　浙江海虹彩色印务有限公司
版　　次　2015年5月第1版·第1次印刷
开　　本　965mm×1270mm　1/16
印　　张　6.75
印　　数　0,001-1,500
书　　号　ISBN 978-7-5340-4318-5
定　　价　86.00元
如有印装质量问题，影响阅读，请与承印厂联系调换。

图版目录

008	杂画册（之一）	蓝 涛		037	锦石秋花图轴	恽寿平
009	梅花图页	金俊明		038	山水花鸟图册（之一、之二）	恽寿平
010	松石梅花图卷	弘 仁		039	荻港游园图轴	恽寿平
012	梅花图轴	弘 仁		040	花卉图册（之一）	恽寿平
013	秋菊图页	胡 慥		041	花卉图册（之二）	恽寿平
014	花蝶图卷	樊 圻		042	花卉图册（之一）	原 济
016	花卉蝴蝶图页	樊 圻		043	山水花卉图册（之一）	原 济
017	荷花图页	谢 荪		044	花鸟图册	袁 江
018	水木清华图轴	朱 耷		045	写生蔬果图页（之一）	袁 江
019	荷花水鸟图轴	朱 耷		046	梧桐双兔图轴	冷 枚
020	山水花鸟图册（之一）	朱 耷		047	花鸟图册（之三）	郎世宁
021	山水花鸟图册（之二）	朱 耷		048	鸠雀争春图轴	余 稚
022	松石牡丹图轴	朱 耷		049	花卉图册（之四）	邹一桂
023	芙蓉芦雁图轴	朱 耷		050	琳池鱼藻图卷	马元驭
024	鱼鸭图卷	朱 耷		052	荷花水禽图轴	侯 远
026	河上花图卷（之一、之二）	朱 耷		053	仿宋人折枝六种图轴	马 荃
028	书画册（之一）	朱 耷		054	高松双鹤图轴	华 嵒
029	书画册（之二）	朱 耷		055	翠羽和鸣图轴	华 嵒
030	书画册（之一）	朱 耷		056	竹石鹦鹉图轴	华 嵒
031	书画册（之二）	朱 耷		057	花鸟草虫图册（之一）	华 嵒
032	杨柳浴禽图轴	朱 耷		058	花鸟图册（之一）	华 嵒
033	花卉图册（之六）	王 武		059	花鸟图册（之二）	华 嵒
034	蔬果图卷（之三、之四）	杨 晋		060	花鸟图册（之三）	华 嵒
036	红莲图轴	唐 荧		061	花鸟图册（之四）	华 嵒

062	杂画册（之六）	华喦		087	花果图册（之二）	周 闲
063	秋树竹禽图轴	华喦		088	花卉图屏（之一、之二）	任 熊
064	山雀爱梅图轴	华喦		089	花卉图屏（之三、之四）	任 熊
065	松鼠图轴	华浚		090	杂画册（之一、之二）	虚 谷
066	花卉图卷（之三、之四）	边寿民		091	杂画册（之三、之四）	虚 谷
068	风雨芭蕉图轴	李鱓		092	杂画册（之一、之二）	虚 谷
069	朱藤牡丹图轴	李鱓		093	杂画册（之三、之四）	虚 谷
070	花鸟图册（之一）	李鱓		094	花卉图册（之一）	赵之谦
071	花鸟图册（之二）	李鱓		095	花卉图册（之二）	赵之谦
072	花鸟图册（之三）	李鱓		096	花卉图屏	赵之谦
073	花鸟图册（之四）	李鱓		097	花卉图屏	赵之谦
074	花鸟图册（之五）	李鱓		098	花鸟图屏（之一、之二）	任 薰
075	花鸟图册（之六）	李鱓		099	花鸟图屏（之三、之四）	任 薰
076	梅花图册（之一、之二）	汪士慎		100	花鸟图屏（之一、之二）	任 颐
077	梅花图册（之一、之二）	金 农		101	花鸟图屏（之三、之四）	任 颐
078	花卉蔬果图册（之七、之八）	金 农		102	花鸟山水册（之一）	吴昌硕
079	墨梅图册（之一、之二）	金 农		103	花鸟山水册（之二）	吴昌硕
080	石榴图页	黄 慎		104	花鸟山水册（之三）	吴昌硕
080	瓜图页	高 翔		105	花鸟山水册（之四）	吴昌硕
081	花果图册（之二）	李方膺		106	花卉图屏	吴昌硕
082	荆棘丛兰图卷	郑燮		107	花卉图屏	吴昌硕
084	山水花卉图册（之一）	罗 聘		108	紫藤图轴	吴昌硕
085	山水花卉图册（之二）	罗 聘				
086	花果图册（之一）	周 闲				

清代花鸟画赏鉴

 清代花鸟、草虫、蔬果、梅竹画，堪称发达，不独承前代传统，而且有一定革新创造。在这260多年中，虽然它的进展是比较明显的，但是陈套流俗之作也不少。

 清初至嘉庆，是清代花鸟画风格多样、各放异彩的时期。清初恽格的花鸟，逸笔点缀，润秀清雅，称"常州派"，影响极大。此派以没骨写生成为当时最流行的画风。邹一桂在《小山画谱》中提到此时花鸟画家重写生，能"以万物为师，以生机为运"。他还认为，只有这样，绘画作品才能"韵致丰采，自然生动，有所长进"。这在当时是一种积极的看法。与恽格同时的王武，虽不及恽派之盛，但于康熙时，亦有相当影响。又有八大山人与石涛的花鸟、兰竹，笔意恣肆，布置有奇趣，别具生面，又是一种画格。至乾隆，金农、郑燮、李鱓、高凤翰等"扬州八怪"兴起，继承八大、石涛的创造精神，画花卉，写梅竹、松石，属于文人写意一路，成为清代花鸟画最别致的创作。据《瓯钵罗室书画过目考》载，"八怪"是指金农、黄慎、郑燮、李鱓、李方膺、汪士慎、高翔、罗聘八人。此后说法不同，又有将华嵒、高凤翰、陈撰、闵贞、李勉、边寿民以及杨法等，也作为"八怪"之列。据扬州人的说法，"八怪"就是奇奇怪怪，与"八"的数字关系不大。这十几个画家，多数专长于花鸟、梅竹，亦有长于人物或山水的。但对于花卉，他们无人不擅长。更有沈铨一派，继承宋代院体画法，工整重彩，亦有自己面目，影响及于日本。其他如王武、蒋廷锡、邹一桂、诸昇等，各有师承，画法与上述各家不同，名重一时，都为这个时期较有成就的花鸟画家。

 道光至同治，时值19世纪中叶，是清代花鸟画较为冷落的时期。当时只有一些山水画家、人物画家兼工花卉与兰竹，如黄易、奚冈、汤贻汾、钱杜、改琦等，他们的成就是山水画或人物画，花鸟画只是他们的余事。这时期的花鸟多写意，重于情意的表达。专门的花鸟画家不多，有如张熊，名重沪上，功力较为深厚，从学他的不少。又有居巢、居廉，所画花鸟，以清新秀逸的作风，驰誉岭南。居廉尤善用粉，称"居派"。这个时期的花鸟画家，都会兰竹，正如《颐园论画》中所说："花卉一门，亦当兼学兰竹，不着此道，终属阙欠。"然而能画兰竹的，不一定会画其他，这种现象，明末已有，清初还不明显，而在嘉庆之后，成为一种风气，所以不少文人，往往以画兰竹

为读书余事。尤其是书法家，几乎都能撇几笔兰，画几竿竹。也就在这种情况下，出现一些作品，借文人写意自娱为名，玩弄笔墨，流于形式。倪文蔚画《芝兰瑞石图》即是一例。

光绪、宣统间，是清代花鸟画复兴的时期。有赵之谦、任伯年、吴昌硕等，称"海上画派"（"海派"），顿时使花鸟画冷落的局面，为之改变。此派独树一帜，放射异彩，对近代花鸟画的发展作出了较大的贡献。

山水画自五代起主盟中国画坛千余年，但在清末，赵之谦开风气于前，吴昌硕、齐白石、潘天寿踵武于后，大写意花鸟的地位得到很大的提高，几夺山水之席。

近代以来，渗水性能优越的宣纸成了书画家们的所爱，这种性能的纸质，可以更加深切地体味笔墨的运作效果，自然也推动了水与墨、色酣畅淋漓的融合。古今大家所向往的"石如飞白木如籀"（元赵孟𫖯语）的笔意效果和"五笔七墨"（现代黄宾虹语）的深度讲究，更强化了中国画、特别是文人画传承的正脉。因此，中国画笔墨技法的最高境界，除了进一步发掘毛笔的表现功能外，更要我们发挥出蕴含于其中的书法性和文学性，而文学性还有待于我们对传统人文学科的学习和积累。因为中国画的笔墨除了"应物象形"的造型功能外，更承载着画家感情宣泄和精神感染的功能，而且，笔墨也具有相对独立的审美价值。因此，笔墨既是物质的，也是精神的，这就是中国画的核心价值所在。

《名画再现》丛书编委会

2015 年 5 月

清 代 花 鸟 画 图 版

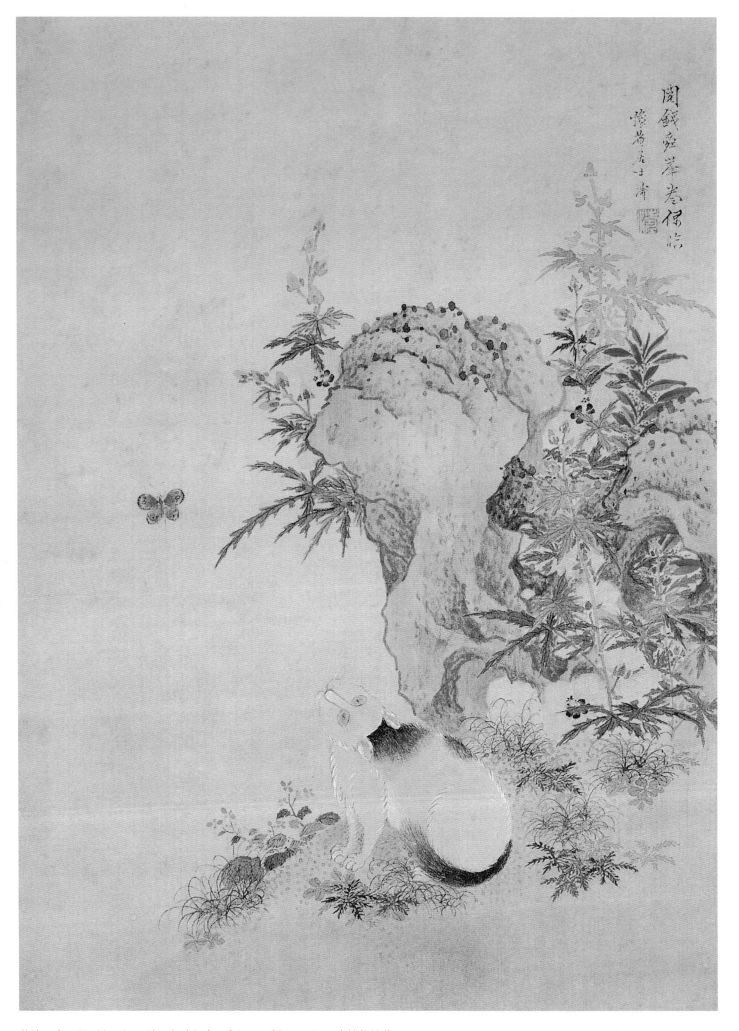

閱錢庭舉卷偈咏
廢荷居士濤

蓝涛　杂画册（之一）　清　绢本设色　34cm×25cm　江西省博物馆藏

蓝涛，生卒年不详，清代画家。号雪坪，浙江钱塘（今浙江杭州）人。蓝瑛孙。善画山水，兼工花卉，承家传。

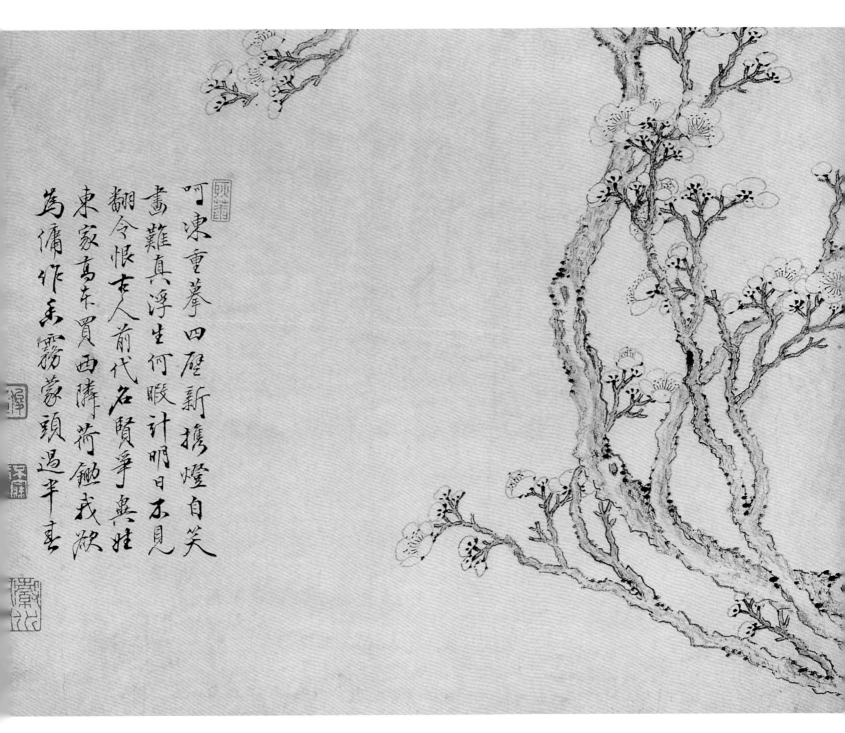

呵凍重摹四壁新擔燈自笑
畫難真浮生何暇計明日不見
翻令恨東人前代名賢爭奧姓
東家高東買西隣荷鋤我欲
為備作禾霧蒙頭過平畫

金俊明　梅花图页　清　纸本墨笔　25.7cm×34cm　天津市艺术博物馆藏

　　金俊明（公元1602—1675年），清代画家。字九章、孝章，号耿庵、不寐道人，吴县（今江苏苏州）人。擅长书法，精工画梅，疏花细蕊，虬枝暗香，名倾东南。画兰有郑思肖之遗风。著有《春草闲堂集》《退量稿》《阐幽录》等。传世画作有《梅花册》、《岁寒三友图》轴等。

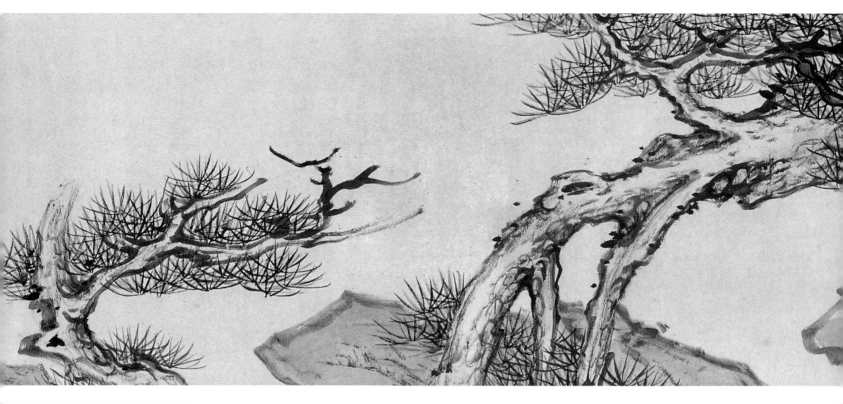

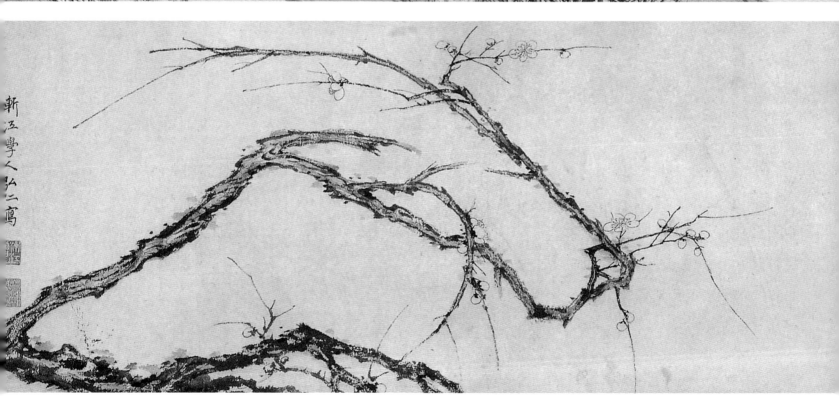

弘仁　松石梅花图卷　清　纸本墨笔　前段：27.8cm×269.7cm　后段：27.8cm×86.7cm　故宫博物院藏

弘仁（公元1610—1663年），清代画家。姓江，名韬，字六奇，安徽歙县人。明亡后出家为僧，法名弘仁，字无智，号渐江，又号梅花古衲。后回到家乡，栖黄山，寻师访友，以书画自娱。曾游历宣城、芜湖、南京、扬州、杭州等地。工诗书，善山水，早年从学于孙无修，中年师萧云从，近黄公望，但其本色画则多取法倪瓒。善用干笔渴墨和折带皴，笔墨凝重，构图洗练简逸，尤以表现黄山松石著名，与石涛、梅清同为"黄山画派"中的代表人物。传世作品有《云根丹室图》《松壑清泉图》轴等。

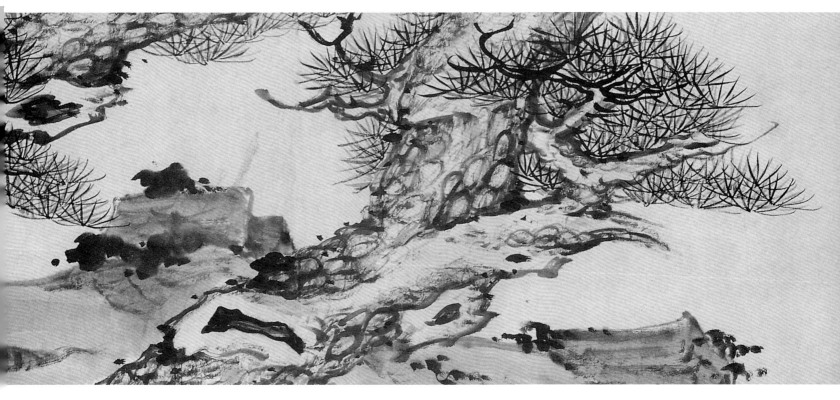

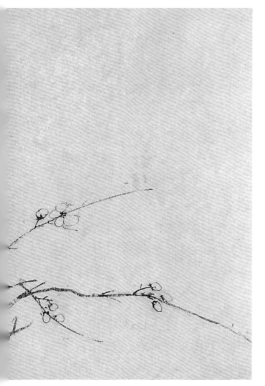

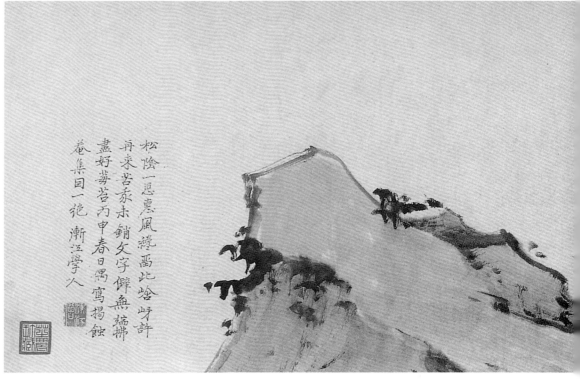

松陰一愄惠風綫龋此峰岈許
再来苔赤未銷文字僻無端拂
盡好笋苔丙申春日黑寫掲蝕
卷集曰一艳 漸江学人

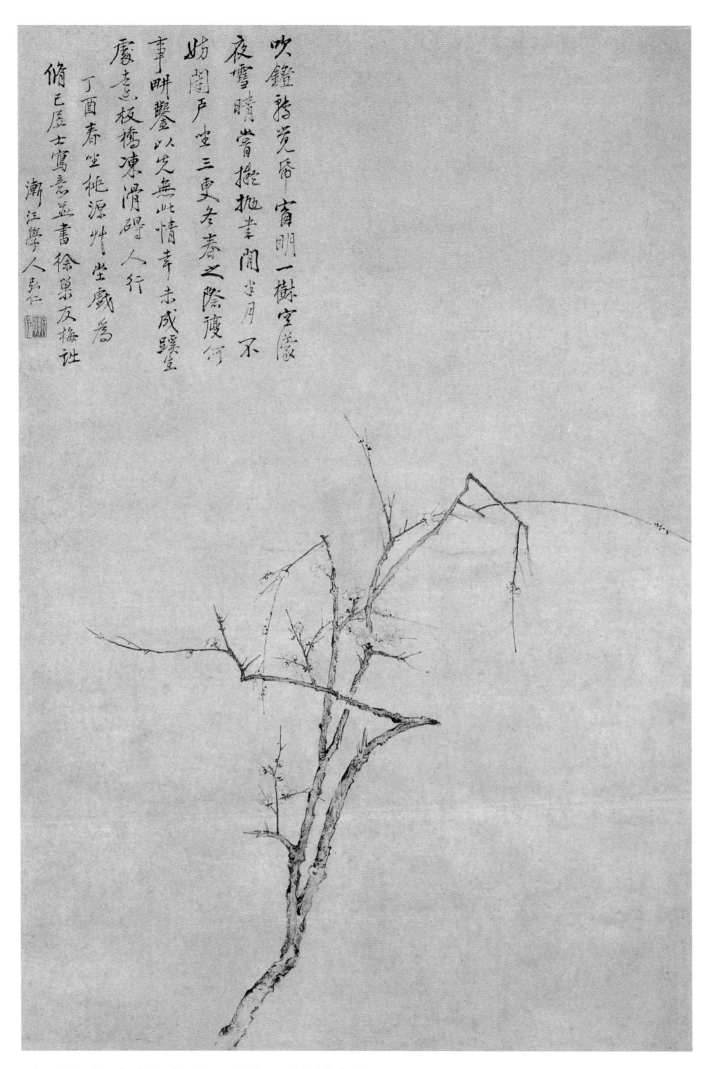

吹鐙殘荒席寅明一樹空靈蒙
夜雪晴嘗擬拋卷閒坐月不
妨闔戶坐三更冬春之隂復何
事畊鑿以光無此情幸未成蹊生
慮意板橋凍滑碍人行
丁酉春坐桃源件堂戲爲
倘己居士寫意並書徐𡊮友梅社
漸江學人𢙁仁

弘仁　梅花图轴　清　纸本墨笔　78cm×52.8cm　上海文物商店藏

012

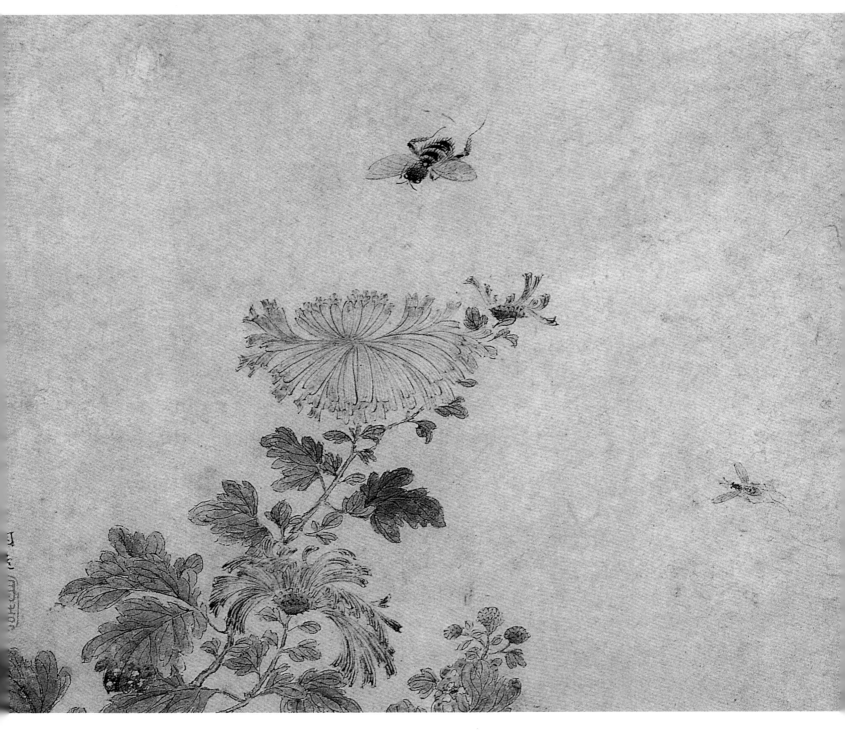

胡慥　秋菊图页　清　纸本设色　尺寸不详　故宫博物院藏

　　胡慥，清代画家。字石公，金陵（今江苏南京）人。善画山水、花卉，为"金陵八家"之一。尤擅写菊，能尽百种，备见神妙。他出身于道教世家，少时随祖葛玄的弟子郑隐学习炼丹术。传世作品有《葛仙移居图》扇面、《迥岩走瀑图》轴等。

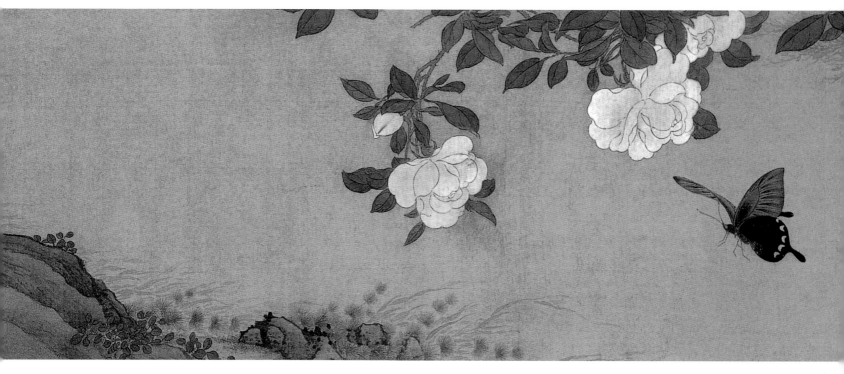

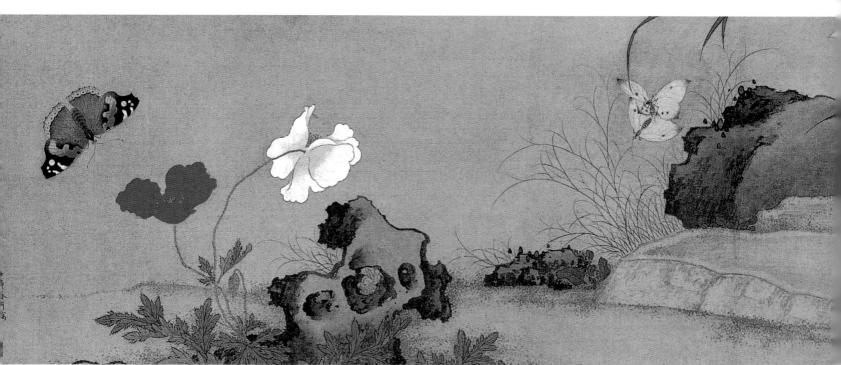

樊圻 花蝶图卷 清 绢本设色 19.8cm×197cm 故宫博物院藏

　　樊圻（公元1616—1694年后），清代画家。字会公，更字洽公，江宁（今江苏南京）人。精山水、花卉、人物，与兄沂同以画名。山水师赵令穰、刘松年、赵孟頫等，皴染缜密，意境穆然恬静。仕女画有幽闲静逸之致。为"金陵八家"之一。传世作品有《江浦风帆图》卷、《柳溪渔乐图》卷、《花蝶图》卷等。

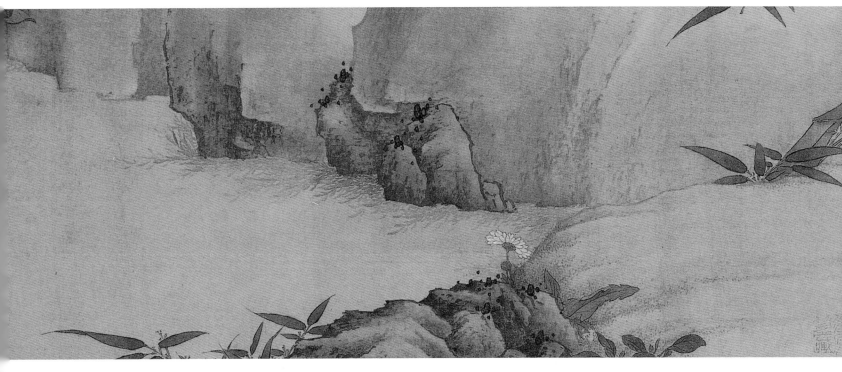

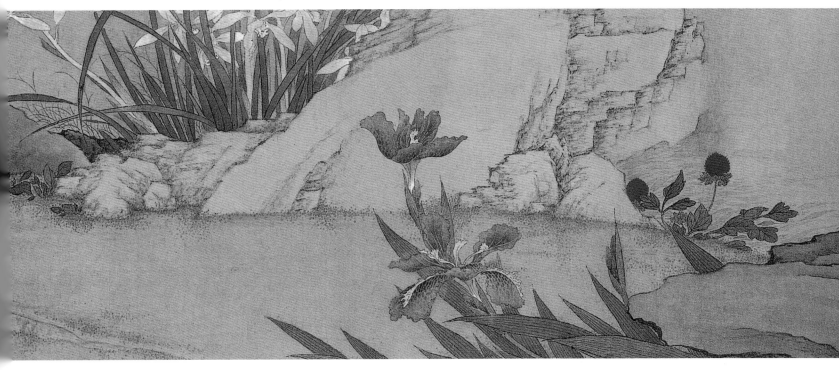

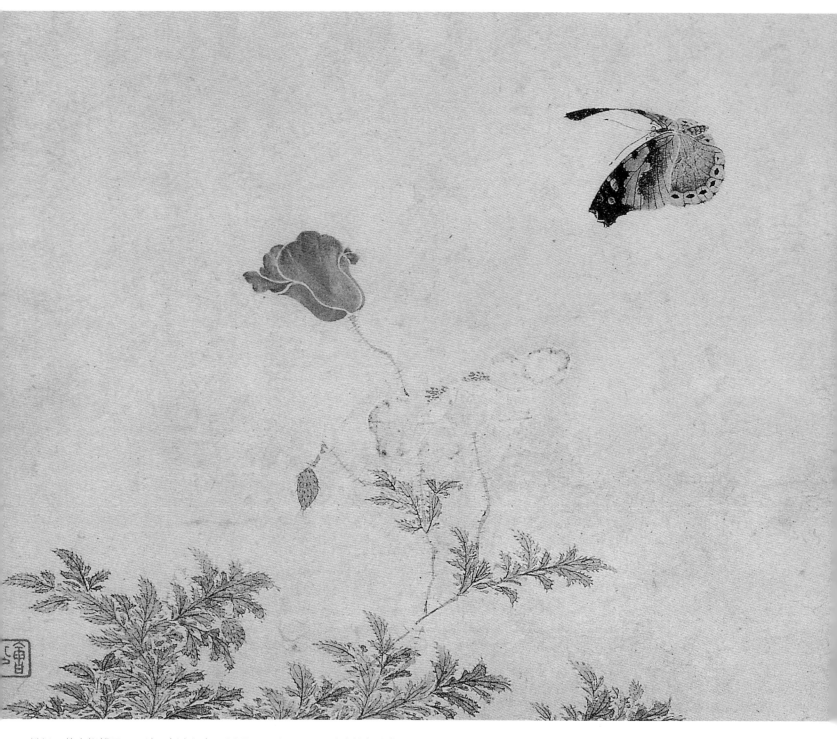

樊圻　花卉蝴蝶图页　清　纸本设色　16.7cm×21.1cm　故宫博物院藏

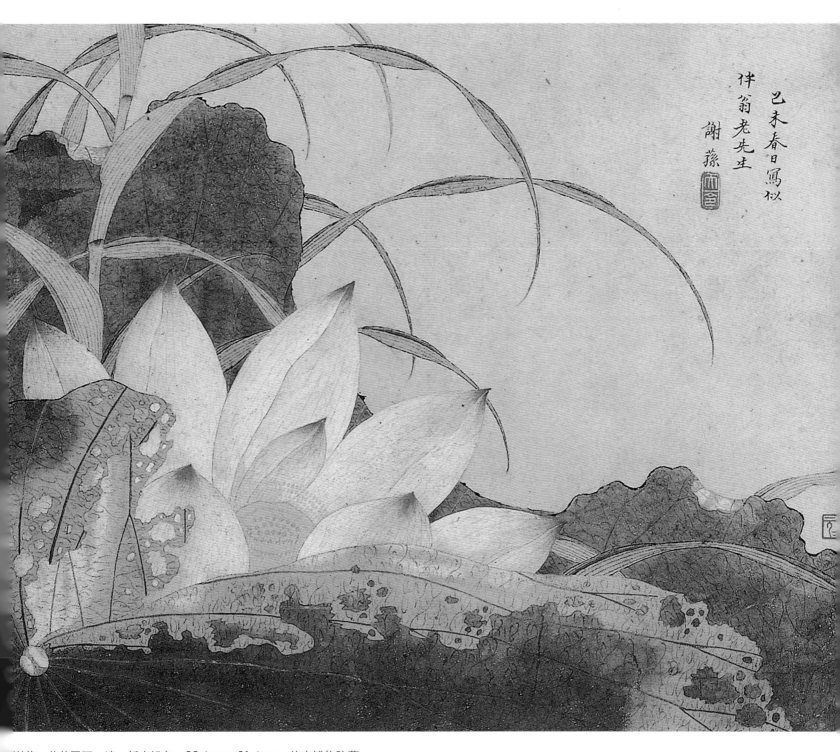

己未春日寫似
伴翁老先生
謝蓀

谢荪　荷花图页　清　纸本设色　25.4cm×31.4cm　故宫博物院藏

　　谢荪，生卒年不详，清代画家。字缃酉，又字天令，江苏溧水人，居南京。工花卉，亦能山水，颇具功力，为"金陵八家"之一。传世作品有《荷花图》页、《山水》册页。

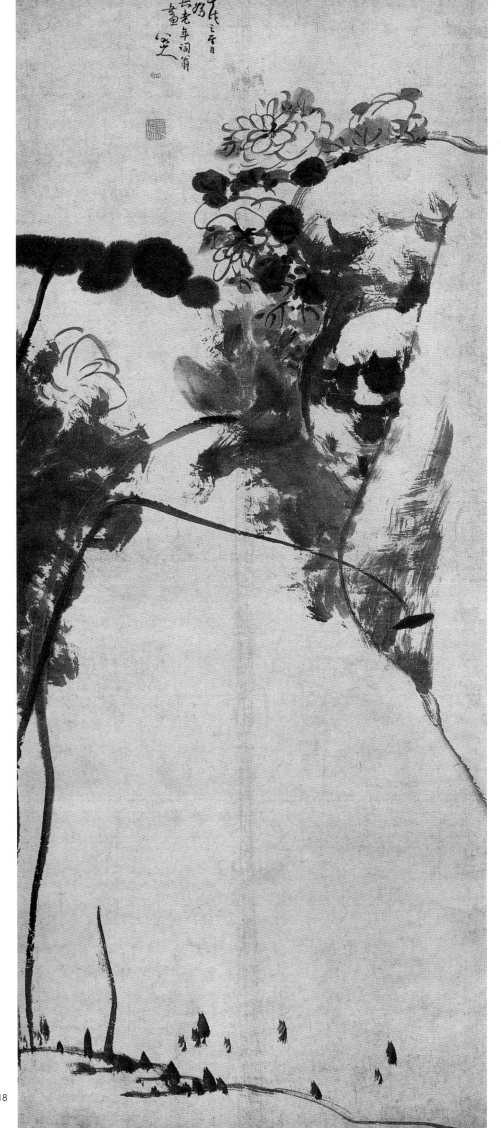

朱耷（公元1626—1704年），清代书画家。朱元璋十七子宁献王朱权九世孙，江西南昌人。原名统鎏。明亡时19岁，23岁落发为僧，法名传綮，字刃庵、个山，号雪个。别号有书年、驴屋、人屋等。54岁时弃僧还俗，娶妻成家，59岁始见八大山人号。工诗文，书法魏晋。画山水宗法董其昌，上追黄子久，意境荒率冷逸，笔墨雄健简朴；花鸟画出自林良、沈周、陈淳、徐渭诸家写意法，造型奇特，构图险怪，笔法简练雄浑，具有笔简意赅、意气郁勃的艺术特色。传世作品有《朱耷书画合册》、《上花图》轴等。

朱耷　水木清华图轴　清
纸本墨笔　120cm×50.6cm
南京博物院藏

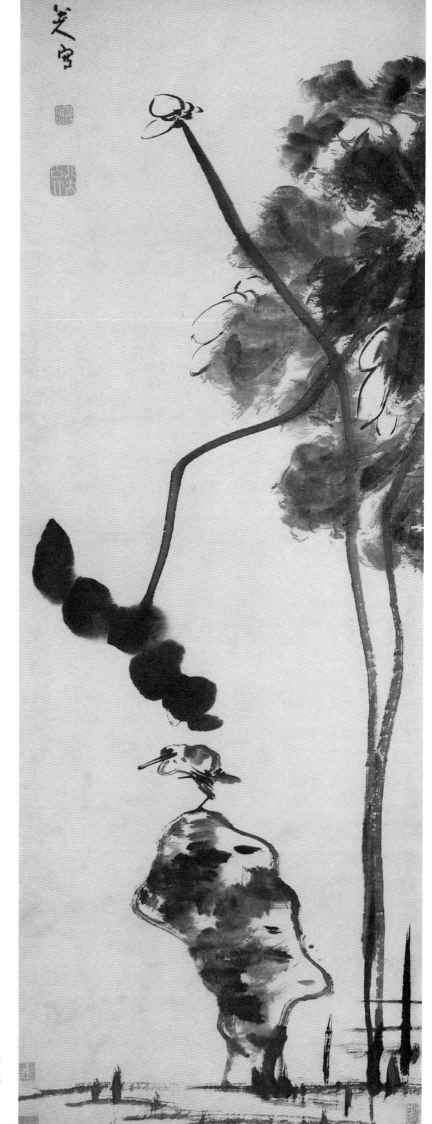

朱耷　荷花水鸟图轴　清
纸本墨笔　126.7cm×46cm
故宫博物院藏

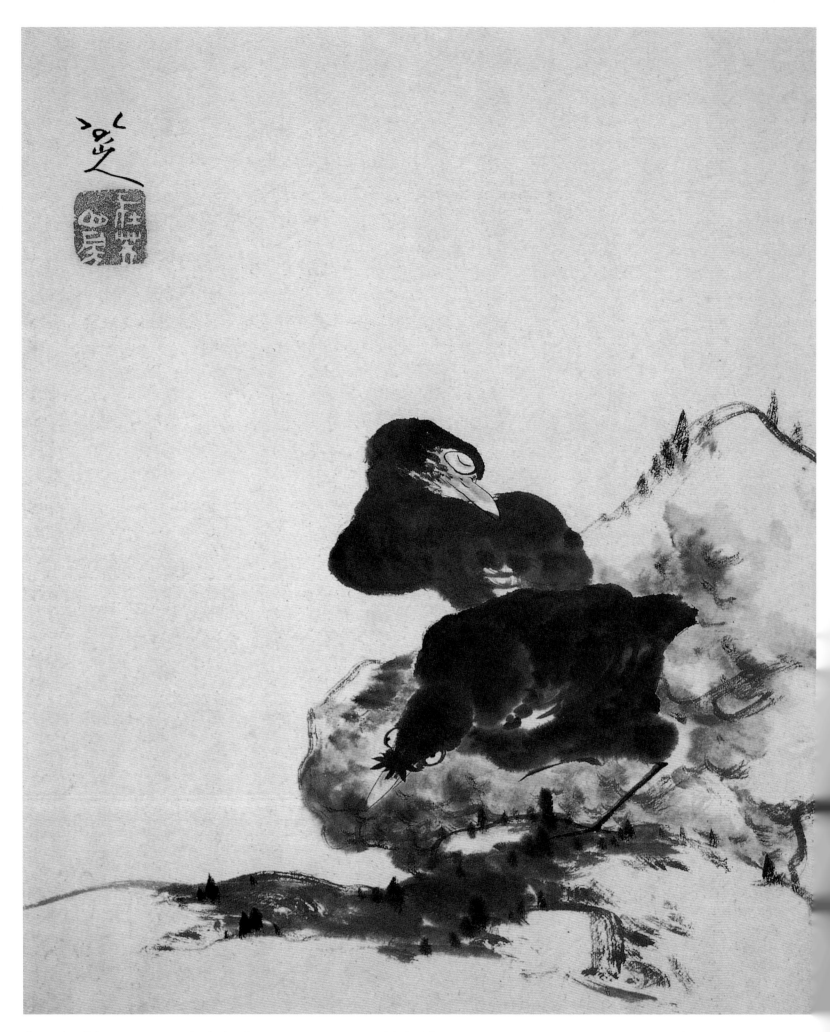

朱耷　山水花鸟图册（之一）　清　纸本墨笔　37.8cm×31.5cm　上海博物馆藏

六月鹌鹑
夕露家天
津橋上小
兒詩一金
丑作十金
多傳道末
青雪對寒花
芝畫

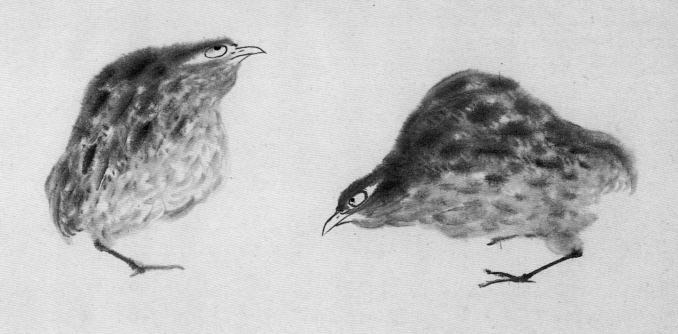

朱耷　山水花鸟图册（之二）　清　纸本墨笔　37.8cm×31.5cm　上海博物馆藏

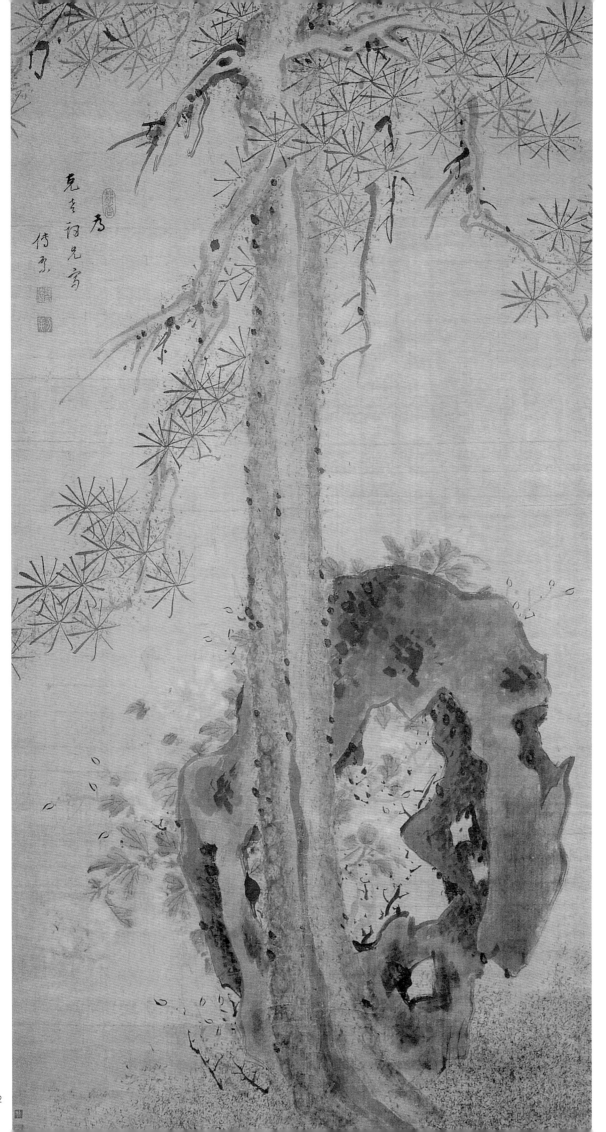

朱耷　松石牡丹图轴　清
绫本设色　108.2cm×95.9cm
旅顺博物馆藏

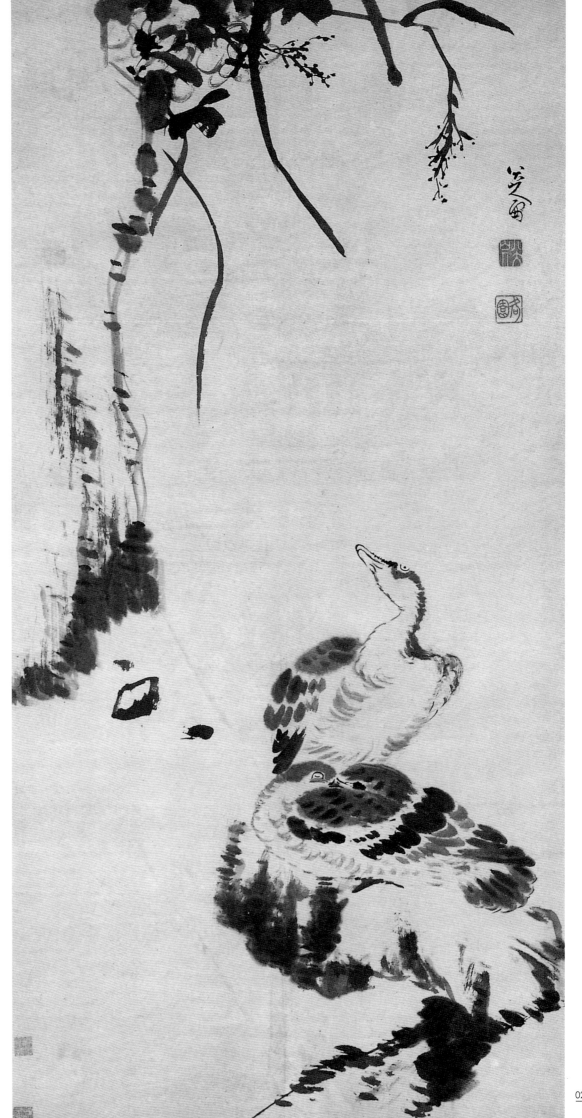

朱耷　芙蓉芦雁图轴　清
纸本墨笔　147.6cm×37.8cm
上海博物馆藏

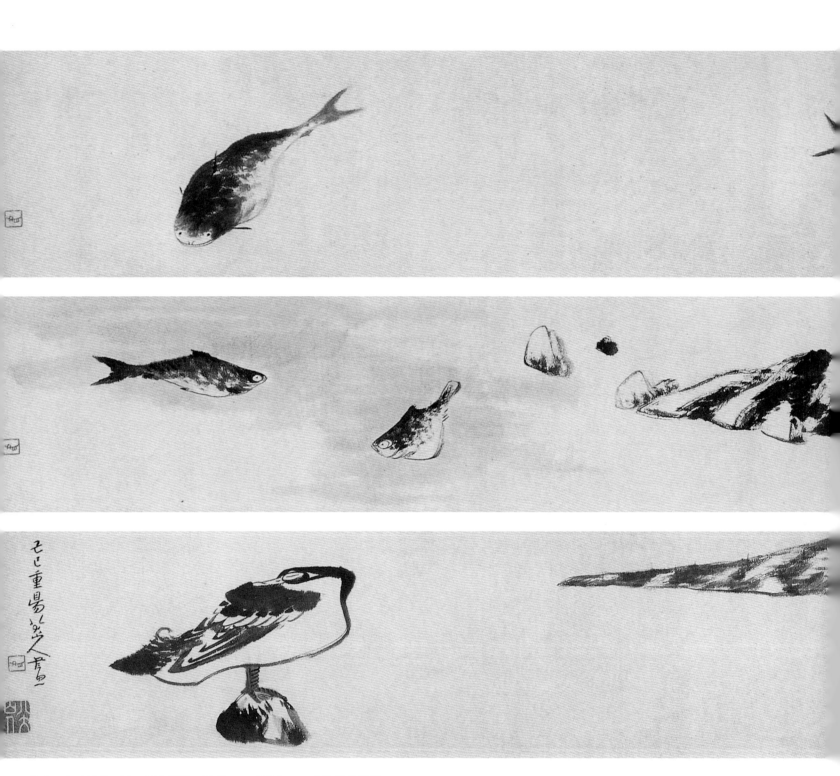

朱耷　鱼鸭图卷　清　纸本墨笔　23.2cm×572.2cm　上海博物馆藏

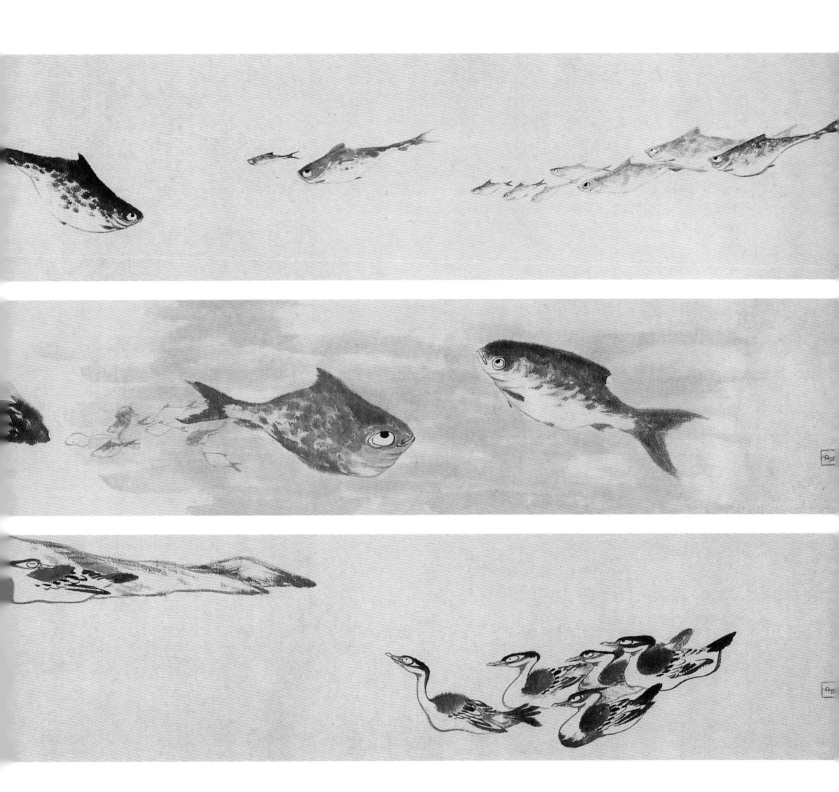

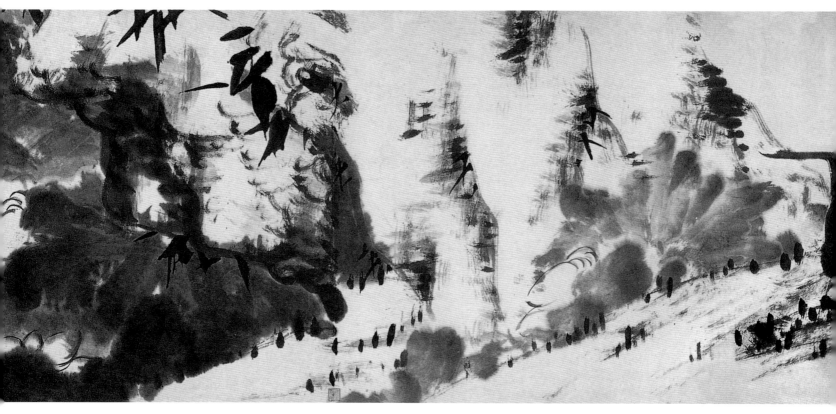

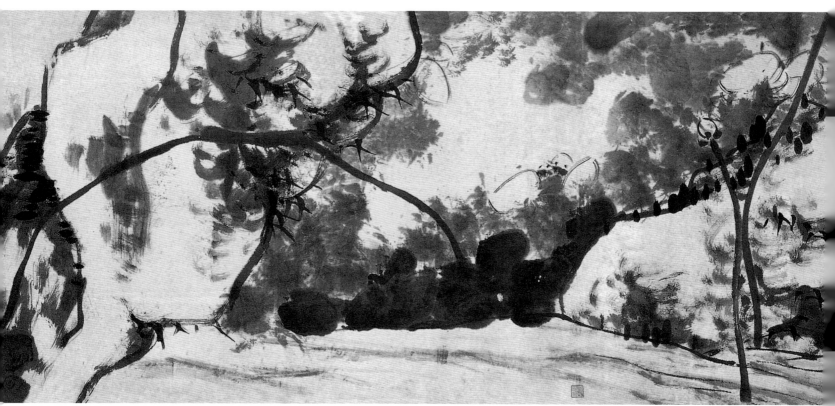

朱耷 河上花图卷（之一、之二） 清 纸本墨笔 47cm×1292.5cm 天津市艺术博物馆藏

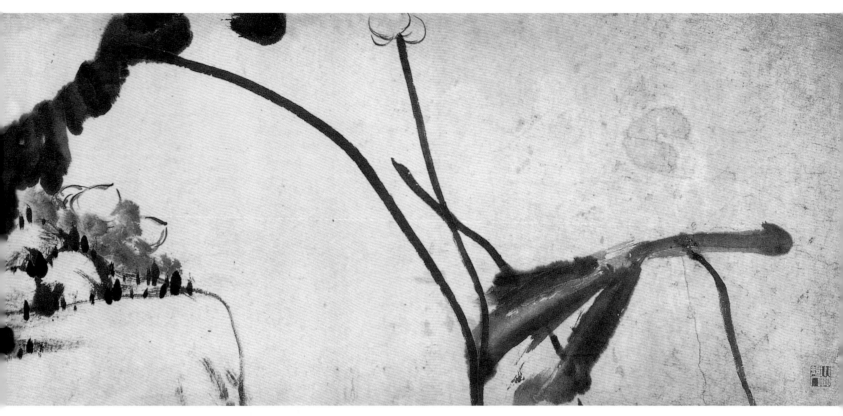

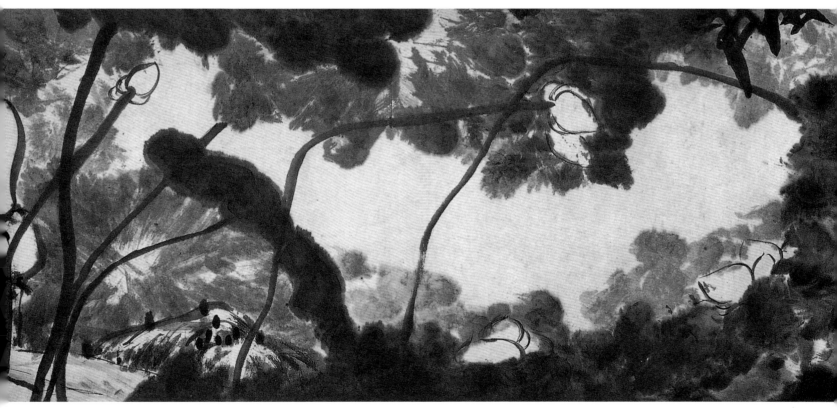

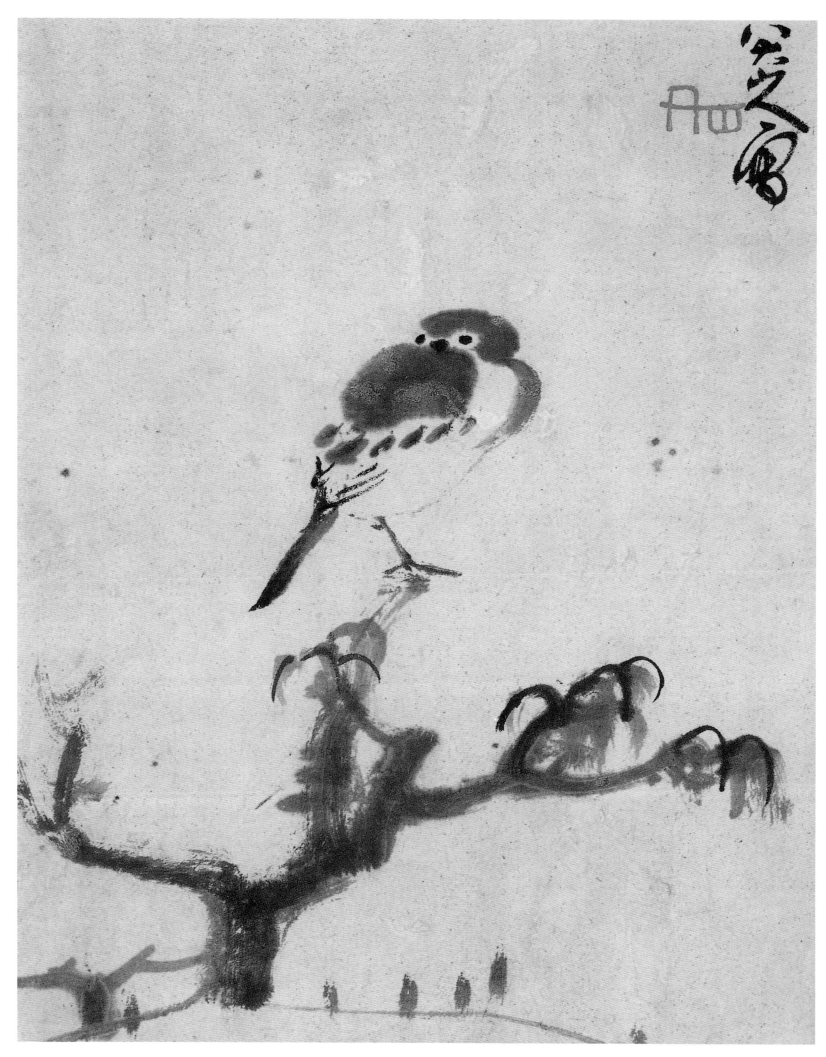

朱耷　书画册（之一）　清　纸本设色　25cm×20cm　上海博物馆藏

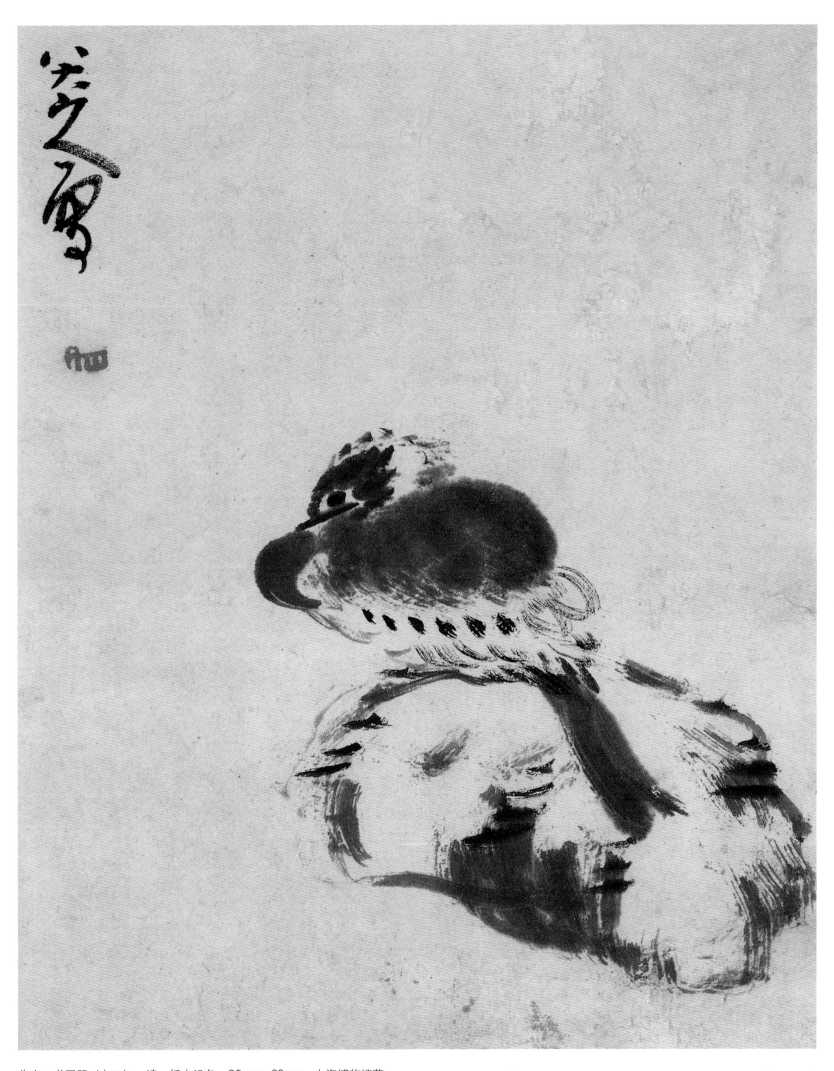

朱耷　书画册（之二）　清　纸本设色　25cm×20cm　上海博物馆藏

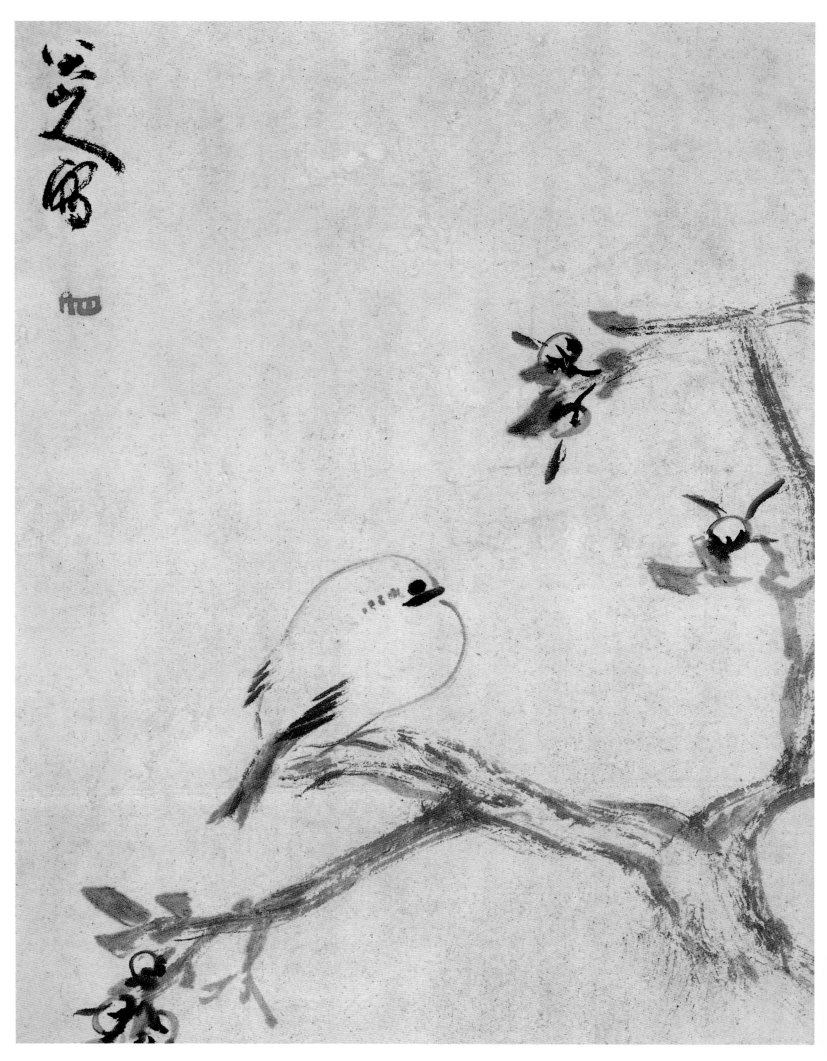

朱耷　书画册（之一）　清　纸本设色　25cm×20cm　上海博物馆藏

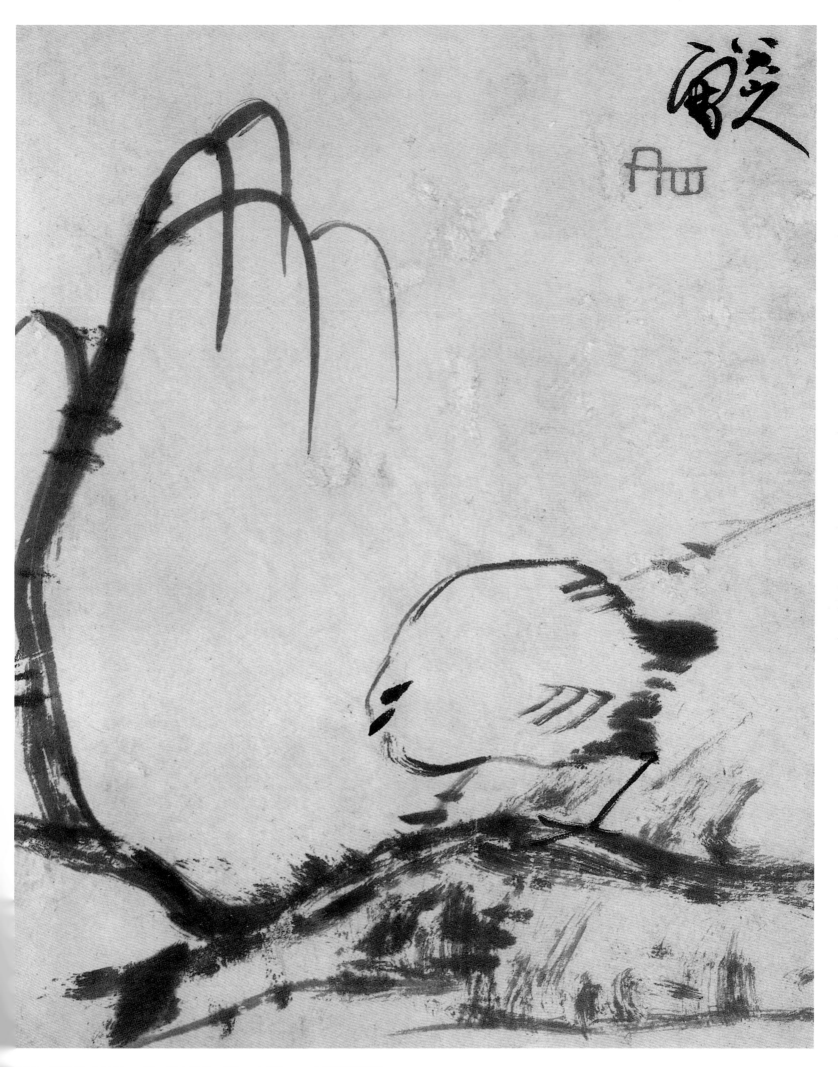

朱耷　书画册（之二）　清　纸本设色　25cm×20cm　上海博物馆藏

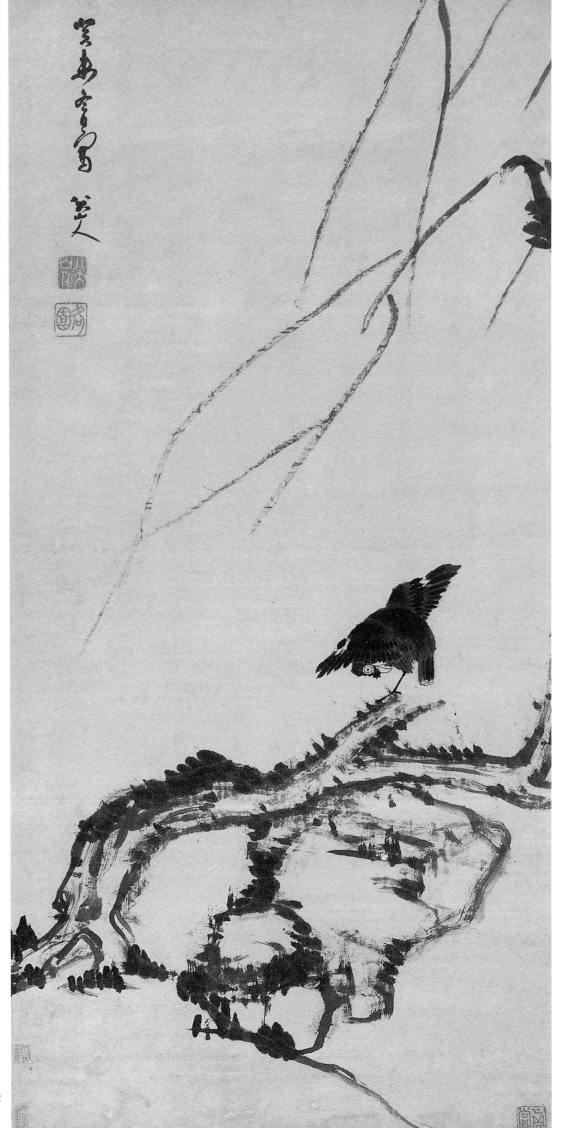

朱耷　杨柳浴禽图轴　清
纸本墨笔　119cm×58.4cm
故宫博物院藏

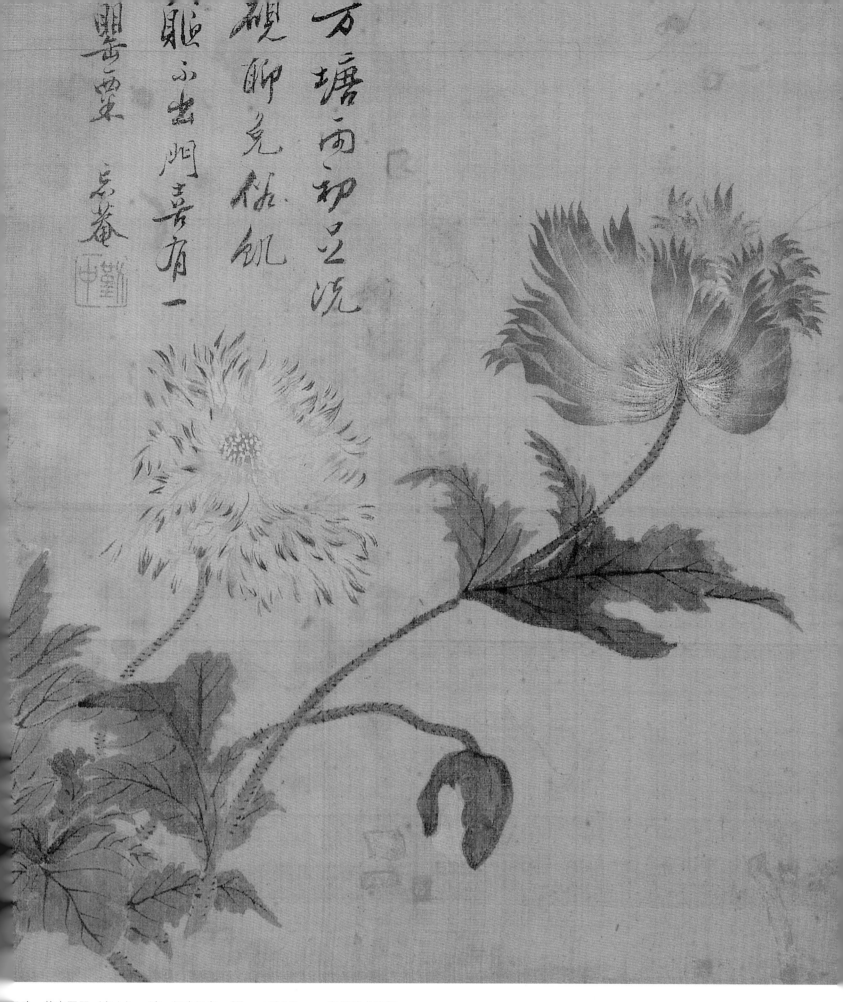

万塘雨初足沉
砚聊充饱饥
眠小出斛喜有一
翠岩画斋
忘庵

王武 花卉图册（之六） 清 绢本设色 27cm×24.5cm 广州美术馆藏

　　王武（公元1632—1690年），清代画家。字勤中，晚号忘庵，又号雪颠道人，吴（今江苏苏州）人。鏊六世孙。善绘事，精鉴赏，富收藏，对先世所遗及平时购获宋、元、明诸大家名迹，往往心慕手追，务得其法。所作花鸟，位置安稳，赋色明丽，深具功力。以勾花点叶法为主，笔法沉厚，格调温雅。传世作品有《为紫谷画花卉册》《红杏白鸽图》轴等。

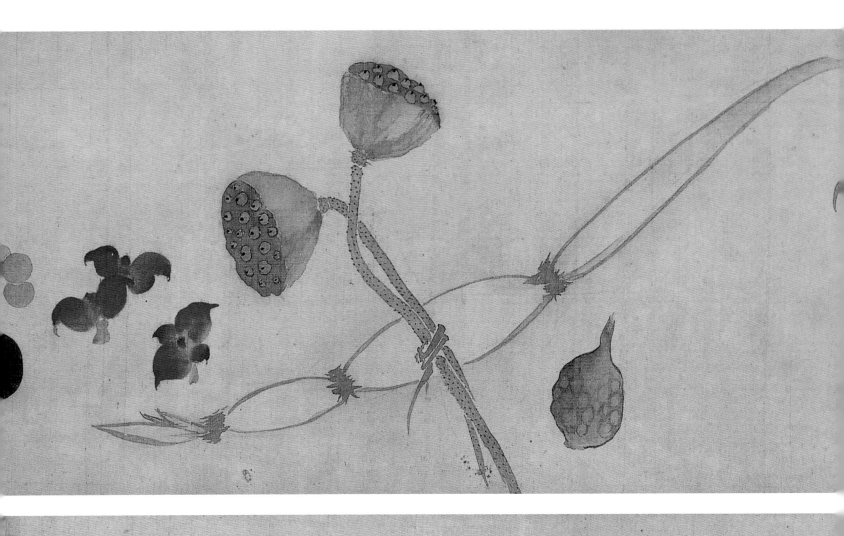

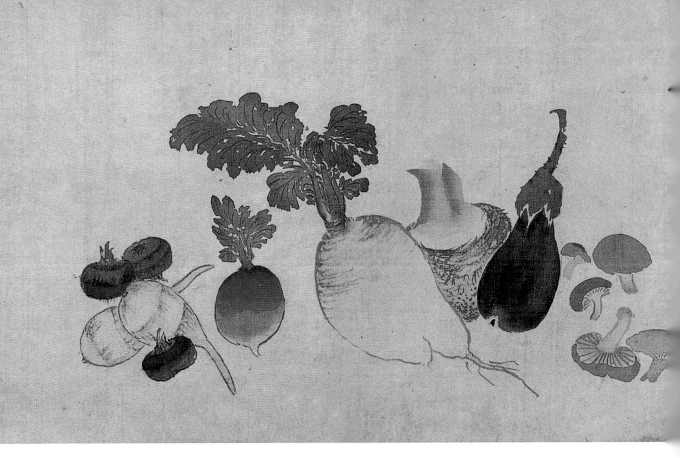

写生家神韵为上不徒以形似为工尝见宋人石榴小幅渲染且数十遍殆无笔可寻无色可拟真形神俱妙又见白石翁画蔬菜具用笔误色别有一种高逸之致更为超越余此卷规仿白石兼师宋法然腕力怯弱墨无神韵不过形似而已览者勿以古人笔墨律之可也

藏丈辛戌九大真山杨晋画于载在堂邓舍

杨晋　蔬果图卷（之三、之四）　清　绢本设色　30cm×447cm　湖南省图书馆藏

　　杨晋（公元1644—1728年），清代画家。字子鹤，号西亭，江苏常熟人。善画人物肖像，后师从王翚。曾参与《康熙南巡图》的绘制。亦擅山水、工花卉，创作了大量的山水画作品，是王翚传派中的重要画家。传世作品有《王时敏小像》《艳雪亭看梅图》轴等。

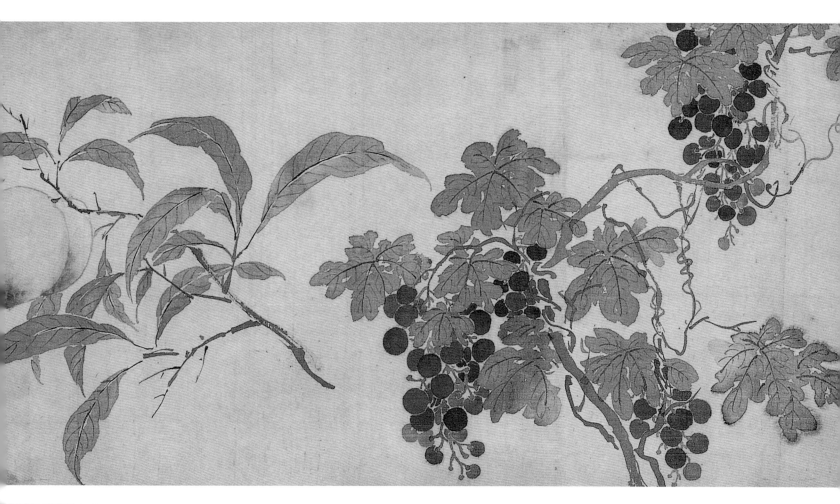

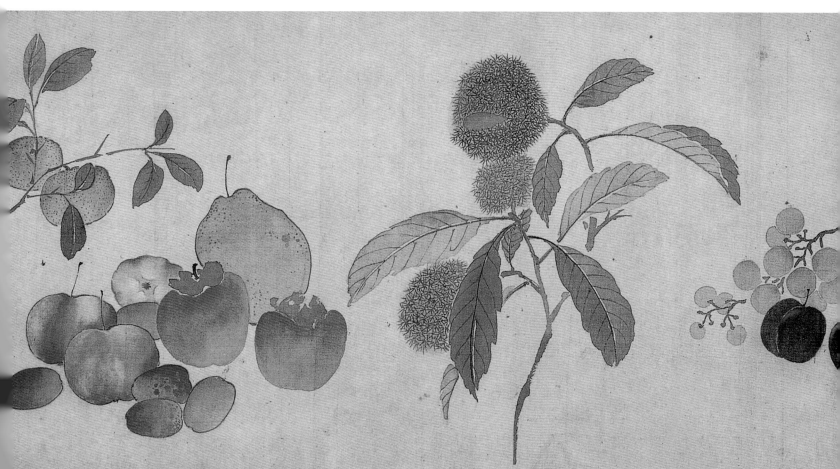

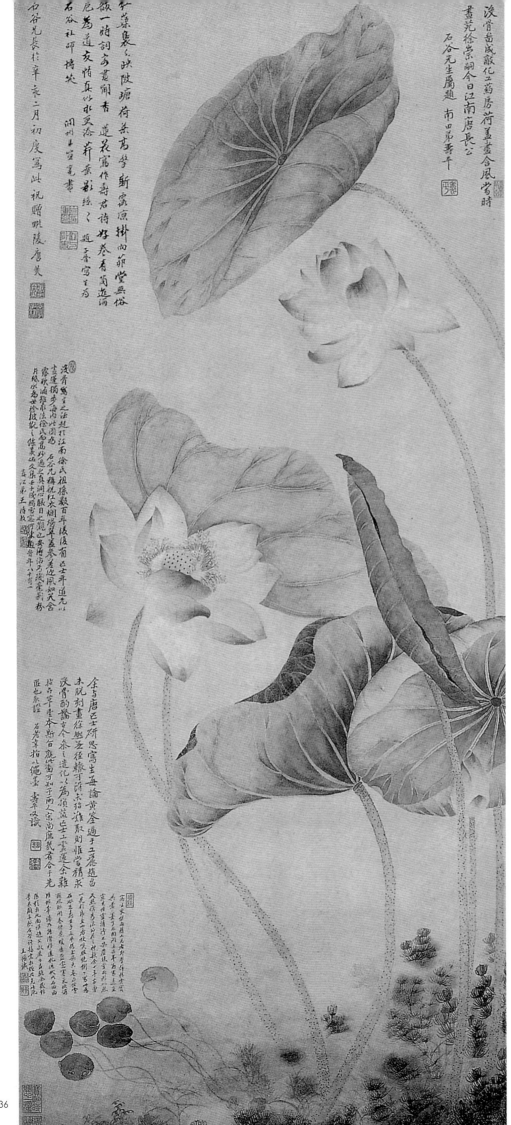

唐荧（公元1620—1690年），清代画家。字子晋，号匹士，江苏常州人。工画荷花，与恽寿平齐名，有"唐荷花"之称。传世作品有《莲花图》轴、《墨荷图》轴等。

唐荧　红莲图轴　清
纸本设色　135.5cm×59.2cm
故宫博物院藏

商秋冷艷嬌無力
紅姿還是殘春
色若向東風問
應笑青帝遠來
不相識

壬戌長夏南田壽平

恽寿平（公元1633—1690年），清代书画家。初名格，字寿平，后以字行，改字正叔，号南田、白云外史等，江苏武进人。他一生坎坷，以卖画为生。其山水宗宋、元诸家，尤得益于黄公望。后改习花鸟，其没骨花卉创一代新风，为"清初六大家"之一。亦工诗、书，著有《瓯香馆集》《南田诗抄》。传世作品有《落花游鱼图》轴、《锦石秋花图》轴等。

恽寿平　锦石秋花图轴　清
纸本设色　140.5cm×58.6cm
南京博物院藏

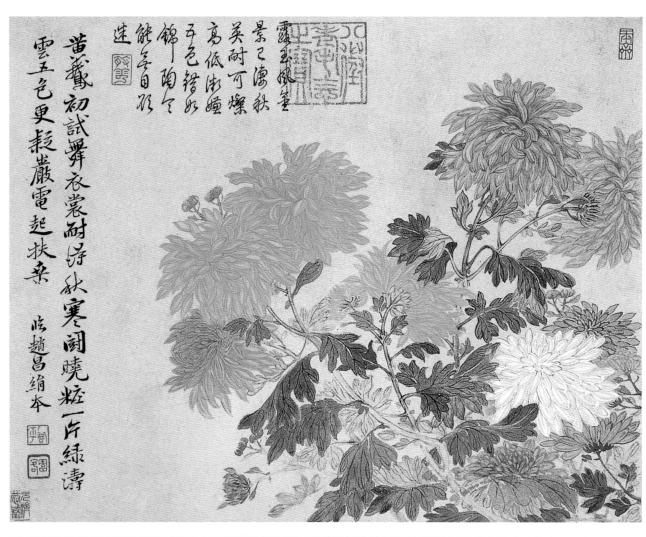

黄藝初試舞衣裳耐得秋寒闢曉粧一片綠濤
雲五色更起巖電起扶桑
臨趙昌絹本

露下風篁

景已濤秋
美耐可燦
高低澎湃
五色鏡紗
錦陶了
能年自形
連

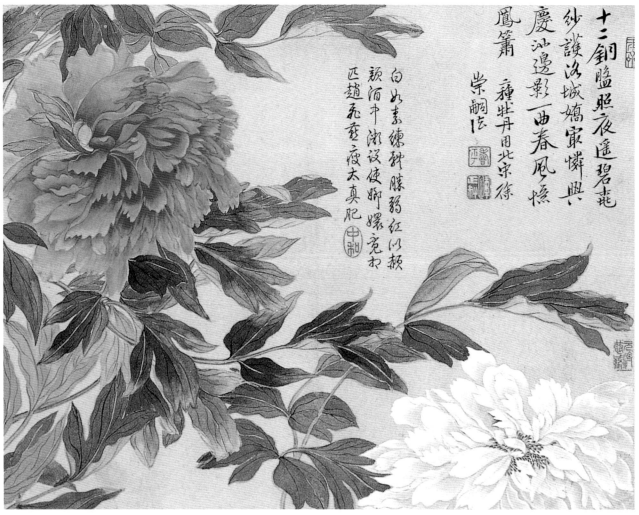

十二銅鑑照夜遙碧

紗護浮城嬌寰懶興
慶汕邊影一曲春風撫
鳳簫　一種牡丹用北宋徐
崇嗣法

白如素練軟朕弱紅以頰
顏酒中瀲設使腳嬛竟打
匹趙无重度太真肥

恽寿平　山水花鸟图册（之一、之二）　清　纸本设色　27.5cm×35.2cm×2　故宫博物院藏

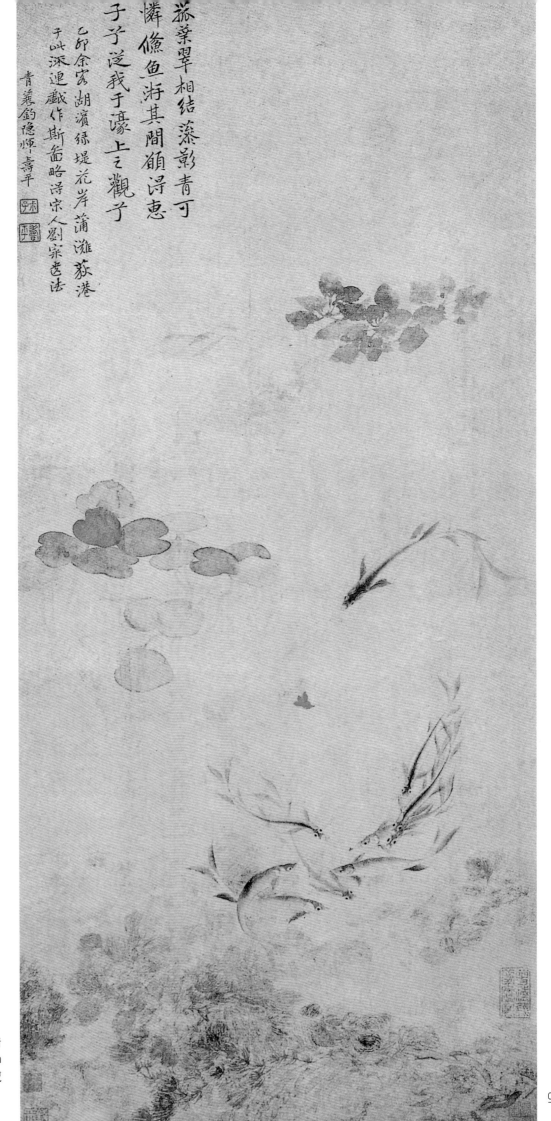

藻荇翠相結　藻影青可
憐　儵魚游其間　頷頷得惠
子子淡我于濠上之　觀子

乙卯余客湖濱綠堤花岸蒲灘荻港
于此深連藏作斯畜略浮宋人劉宗遠法

青谿釣隱惲壽平

恽寿平　荻港游园图轴　清
纸本设色　66cm×30cm
上海博物馆藏

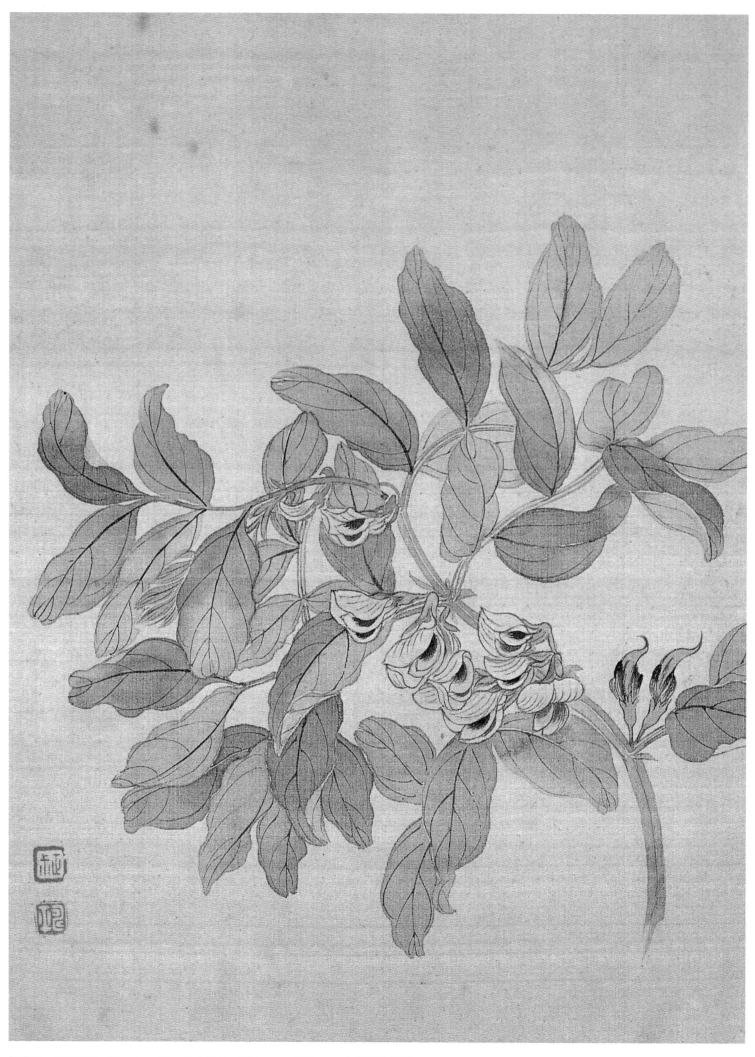

恽寿平　花卉图册（之一）　清　绢本设色　29.9cm×22.7cm　上海博物馆藏

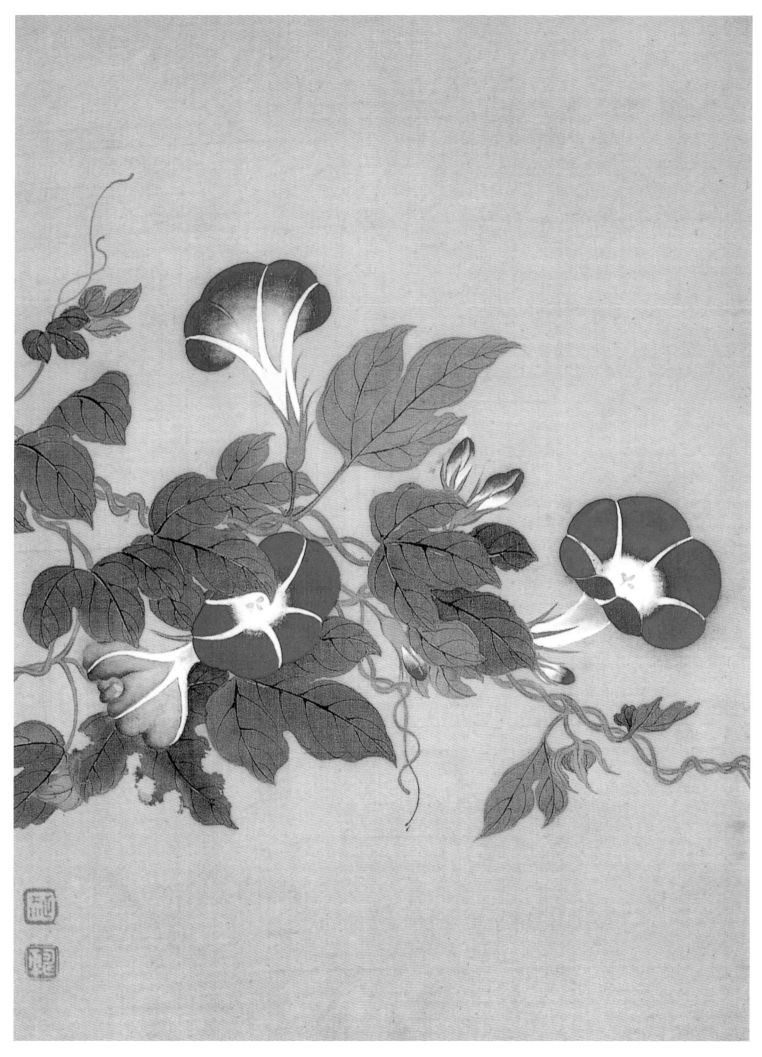

恽寿平　花卉图册（之二）　清　绢本设色　29.9cm×22.7cm　上海博物馆藏

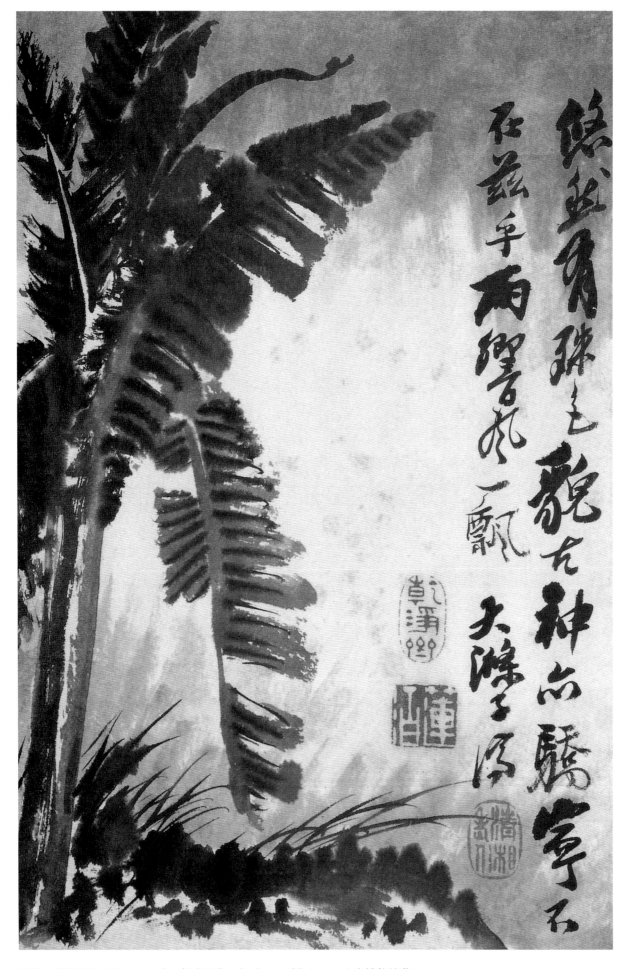

原济　花卉图册（之一）　清　纸本设色　31.2cm×20.4cm　上海博物馆藏

原济（公元1642—1707年），清代书画家。僧，本姓朱，名若极，后更名原济、元济，又名超济，小字阿长，字石涛，号大涤子，又号清湘老人、清湘陈人、清湘遗人、粤山人、湘源济山僧、零丁老人、一枝叟，晚号瞎尊者，自称苦瓜和尚。广西人，明靖王赞仪十世孙。善画山水及花果兰竹，兼工人物，笔意恣肆，脱尽窠臼，声振大江南北，并工书法诗文，每画必题。与弘仁、石谿、朱耷合称"清初四高僧"。著有《画语录》。传世作品有《黄山八胜图》册、《诗画册》等。

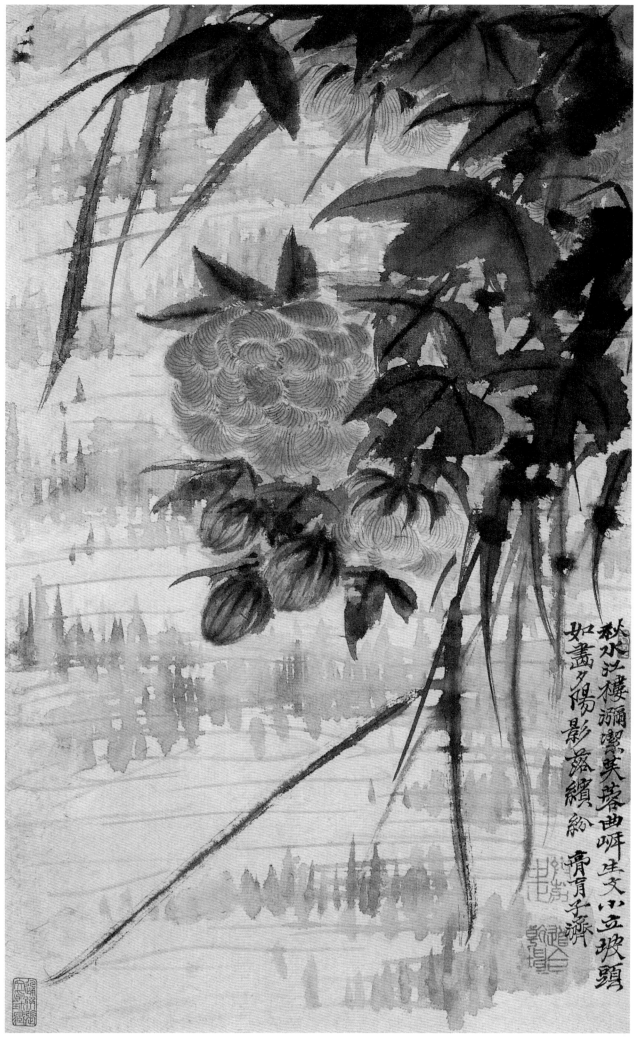

秋水泓樓彌灣芙蓉曲岬生文小立玻頭
如畫夕陽影落繽紛　膏肓子濟

原济　山水花卉图册（之一）　清　纸本设色　51.9cm×32.4cm　天津市艺术博物馆藏

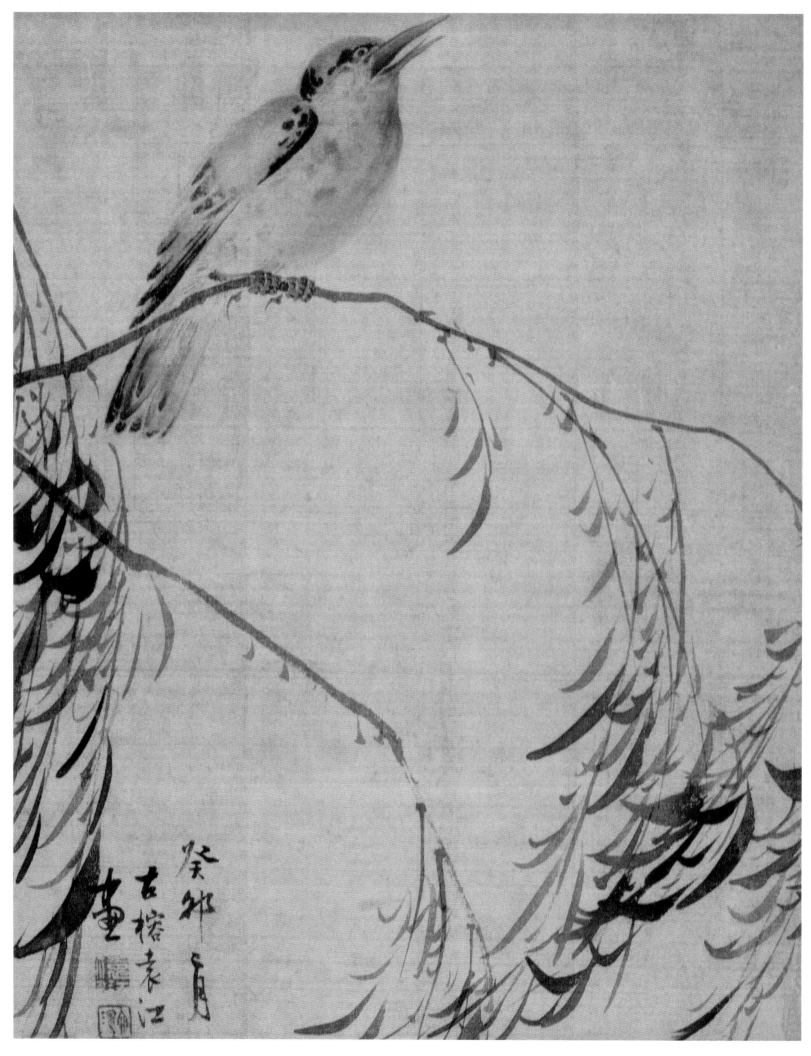

袁江　花鸟图册　清　绢本设色　36.4cm×29cm　故宫博物院藏

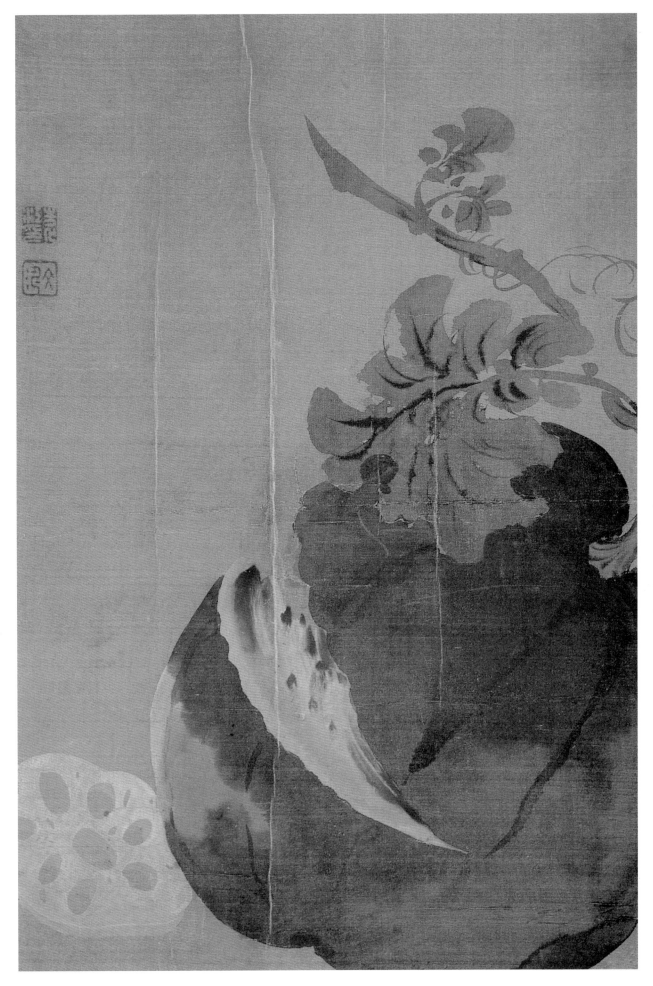

袁江　写生蔬果图页（之一）　清　绢本设色　32cm×22cm　中国文物流通协调中心藏

　　袁江，生卒年不详，清代画家。字文涛，江都（今江苏扬州）人。雍正时供奉养心殿。善画山水、楼阁和界画，兼画花鸟。早年学仇英，后广泛师法宋元各家。他的界画，在继承前人技法的基础上，加强了对生活气息的描绘。笔法工整，设色妍丽，风格富丽堂皇，是清代著名的界画家。传世作品有《水殿春深图》《柳岸夜泊图》轴等。

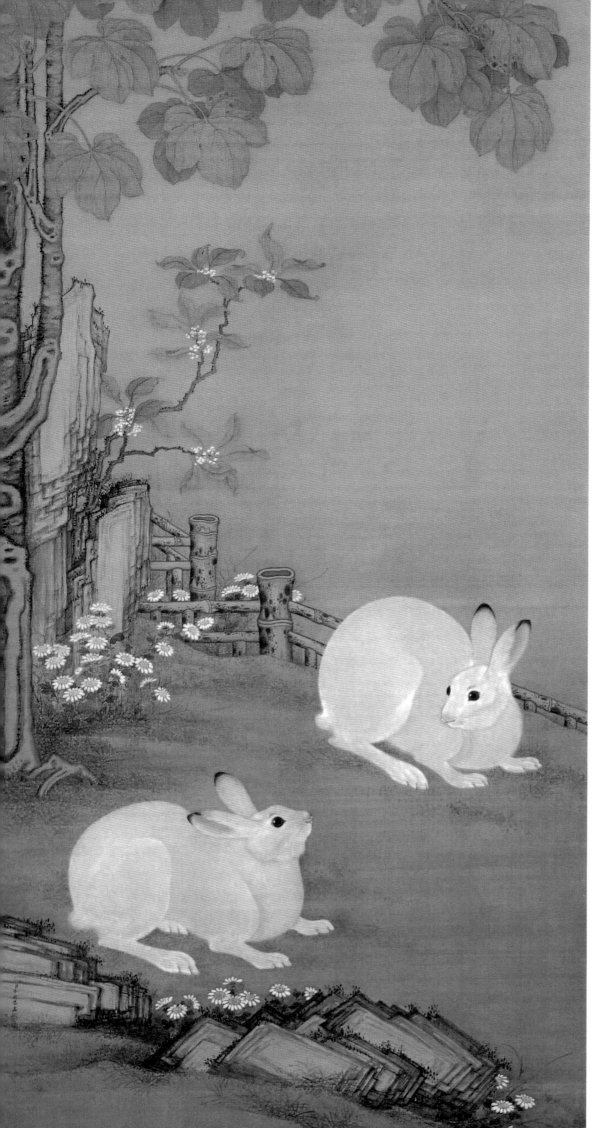

冷枚，生卒年不详，清代画家。字吉臣，号金门外史，一作金门画史。胶州（今山东胶县）人。焦秉贞弟子。善画人物，尤精仕女，兼善界画。画法学乃师，工中带写，工细净丽，是康熙时期著名的宫廷画家。传世作品有《九思图》轴、《梧桐双兔图》轴等。

冷枚　梧桐双兔图轴　清
绢本设色　175.9cm×95cm
故宫博物院藏

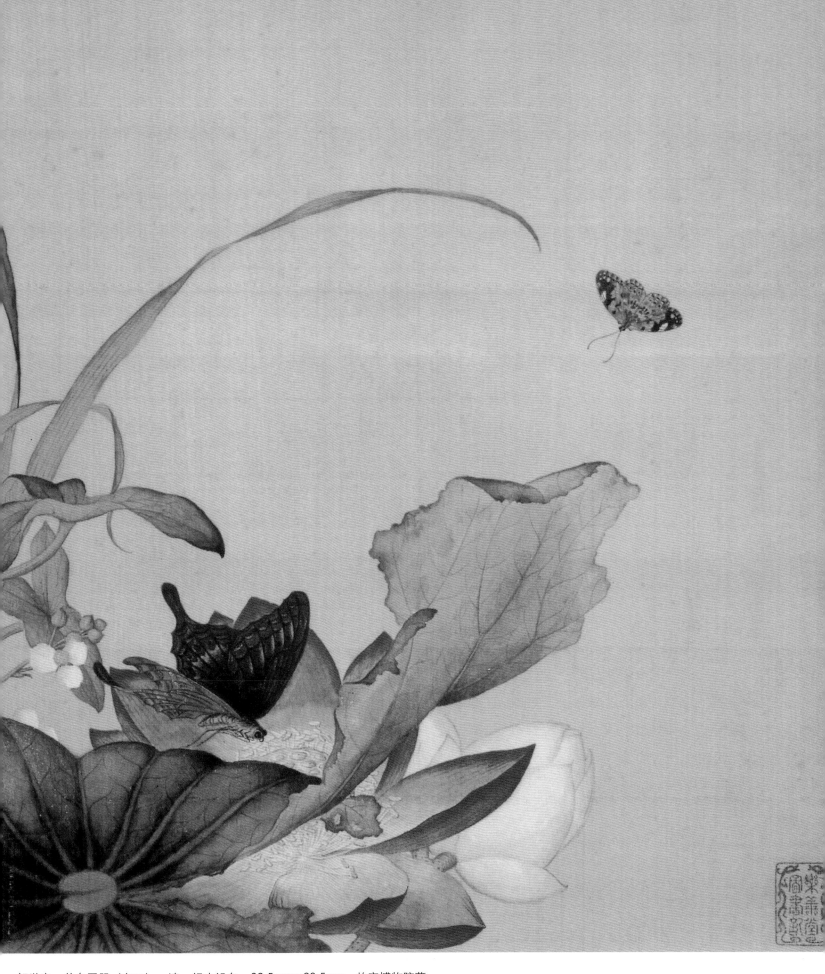

郎世宁　花鸟图册（之三）　清　绢本设色　32.5cm×28.5cm　故宫博物院藏

　　郎世宁（公元1688—1766年），清代画家、建筑家。天主教耶稣会传教士，意大利米兰人。年轻时曾学习过欧洲绘画技法，康熙五十四年（公元1715年）来中国传教，后进入宫廷供职，成为宫廷画家。善画人物肖像、花鸟、犬马及山水。画法参酌中西，所绘作品，造型准确，笔法工细，设色富丽。传世作品有《雪松仙鹤图》轴、《八骏图》、《花鸟图》册页等。

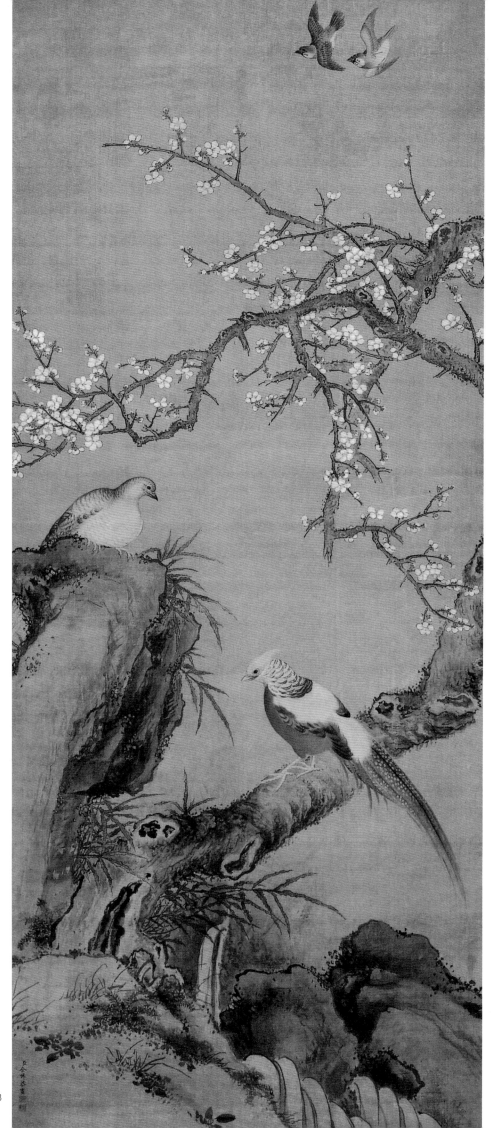

余稚，生卒年不详，清代画家。字南州。江苏常熟人。余省弟，一作余省兄，供奉内廷。工花鸟，别出新意。传世作品有《鸠雀争春图》轴。

余稚　鸠雀争春图轴　清
纸本设色　161cm×68cm
故宫博物院藏

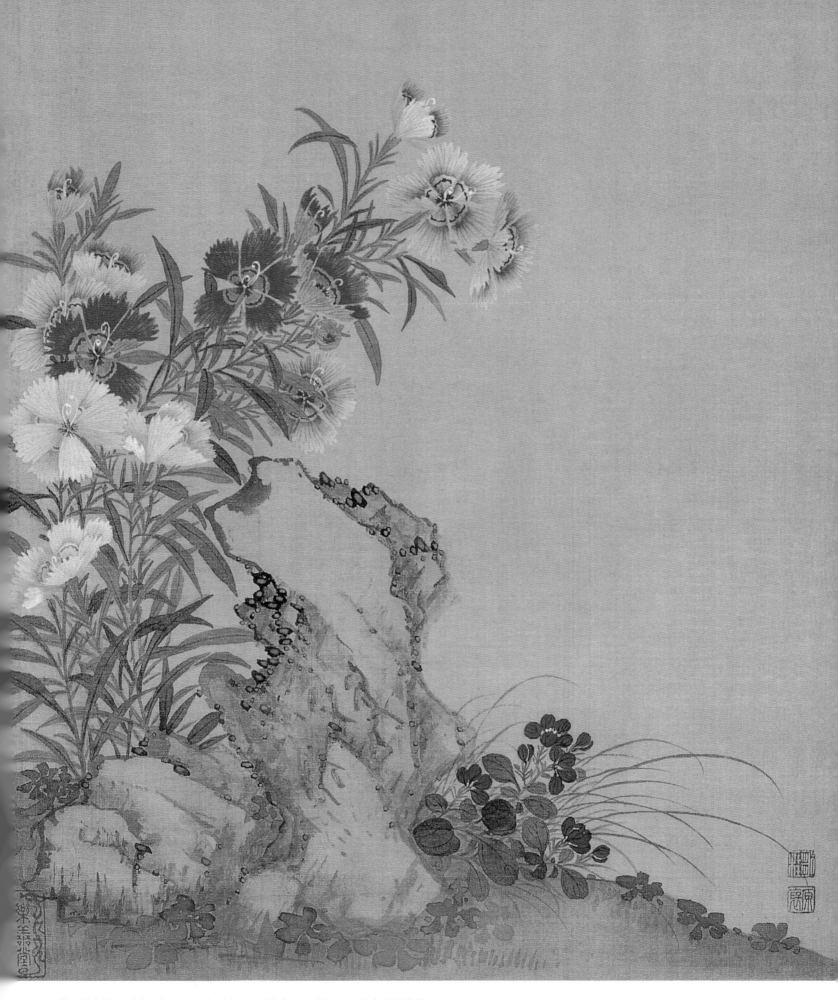

邹一桂　花卉图册（之四）　清　绢本设色　31.5cm×27cm　故宫博物院藏

　　邹一桂（公元1686—1772年），清代画家。字原褒，号小山、让卿、二知，江苏无锡人。雍正五年（公元1727年）进士，官至礼部侍郎。画承家学，善工笔花卉，设色明净古艳。间作山水，风格隽冷。著有《小山画谱》。传世作品有《疏林远岫图》《太古云岚图》《花卉图》册页等。

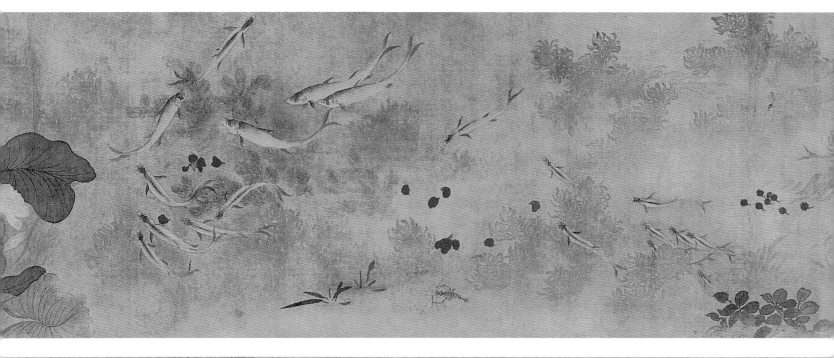

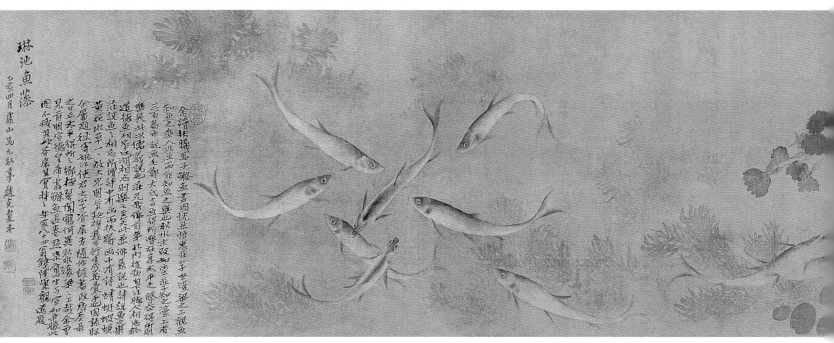

马元驭　琳池鱼藻图卷　清　绢本设色　32.1cm×345cm　故宫博物院藏

　　马元驭(公元1669—1722年)，清代画家。字扶羲，号栖霞，又号天虞山人。江苏常熟人。幼年学其父马眉白画法。善画花鸟、鱼藻，写生得恽寿平亲传，气韵超逸，多以水墨为之，书法亦隽雅可观。传世作品有《花溪好鸟图》轴、《琳池鱼藻图》卷等。

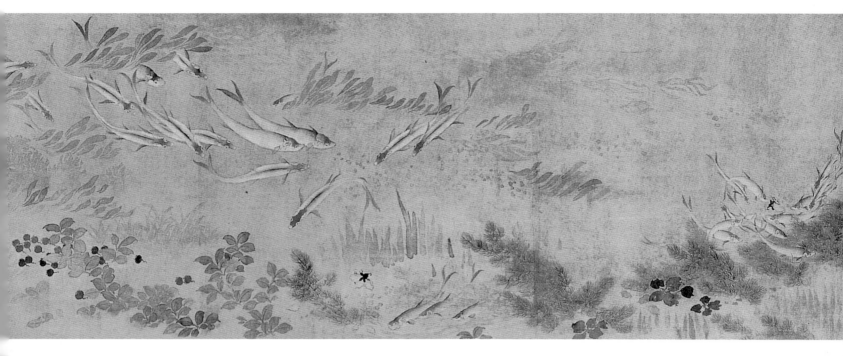

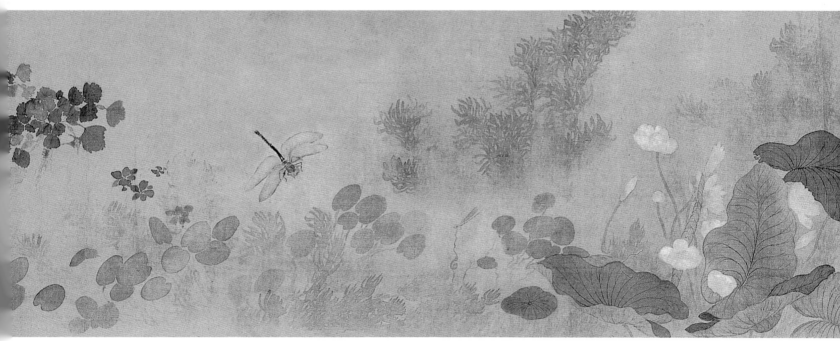

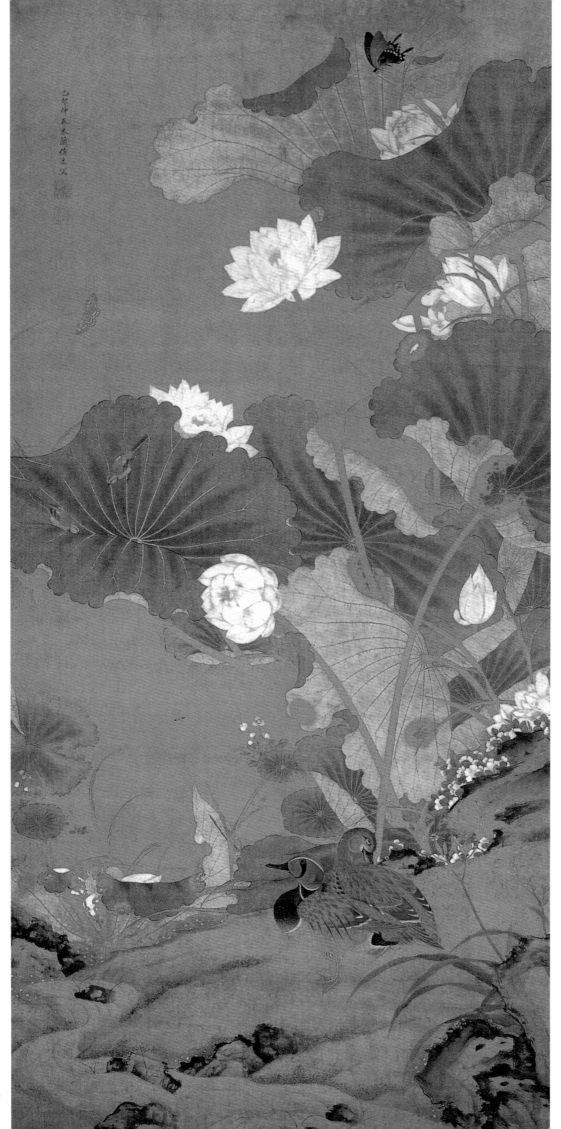

侯远，生卒年不详，生平待考。

侯远　荷花水禽图轴　清
绢本设色　194cm×93cm
朵云轩藏

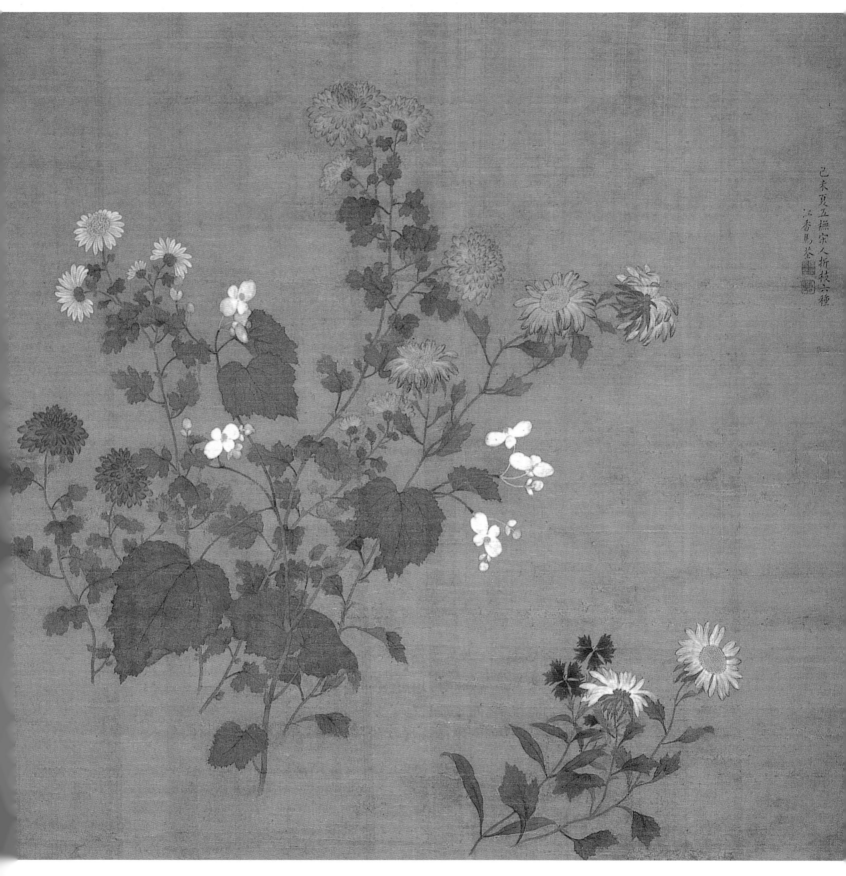

马荃　仿宋人折枝六种图轴　清　绢本设色　60cm×64cm　常熟市博物馆藏

　　马荃，生卒年不详，清代女画家。字江香，江苏常熟人。马元驭之女，一说元驭之孙女。工画花卉，妙得家法。所作花鸟、草虫莫不神参造化。当时常州恽冰以没骨画而名，江香则以勾染名，一时传为"双绝"。传世作品有《牡丹桃花图》轴、《仿宋人折枝六种图》轴等。

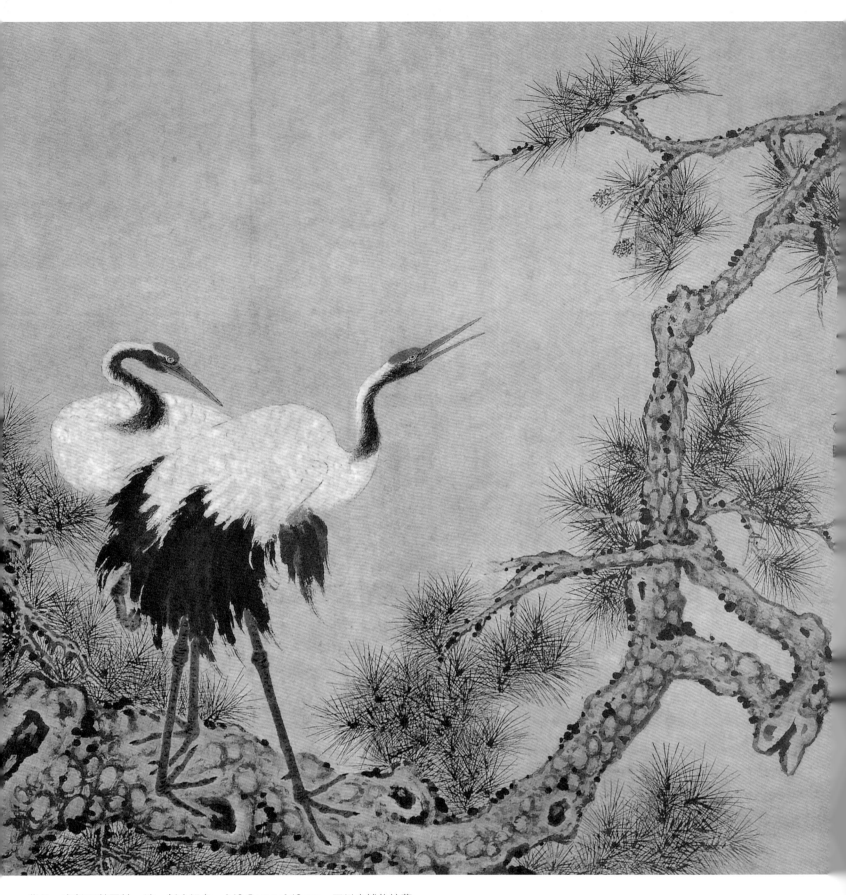

华喦　高松双鹤图轴　清　纸本设色　160.5cm×169cm　四川省博物馆藏

　　华喦（公元1682—1756年），清代画家。字秋岳，号新罗山人、白沙道人、布衣生等。福建临汀（上杭）人。后流寓扬州以卖画为生。精工山水、人物和花鸟，尤以花鸟画水平最高。笔墨隽逸驰荡，构思奇巧，一扫泥古之习。为清中期扬州画派主要画家之一。传世作品有《白云松舍图》轴、《花鸟册》等。

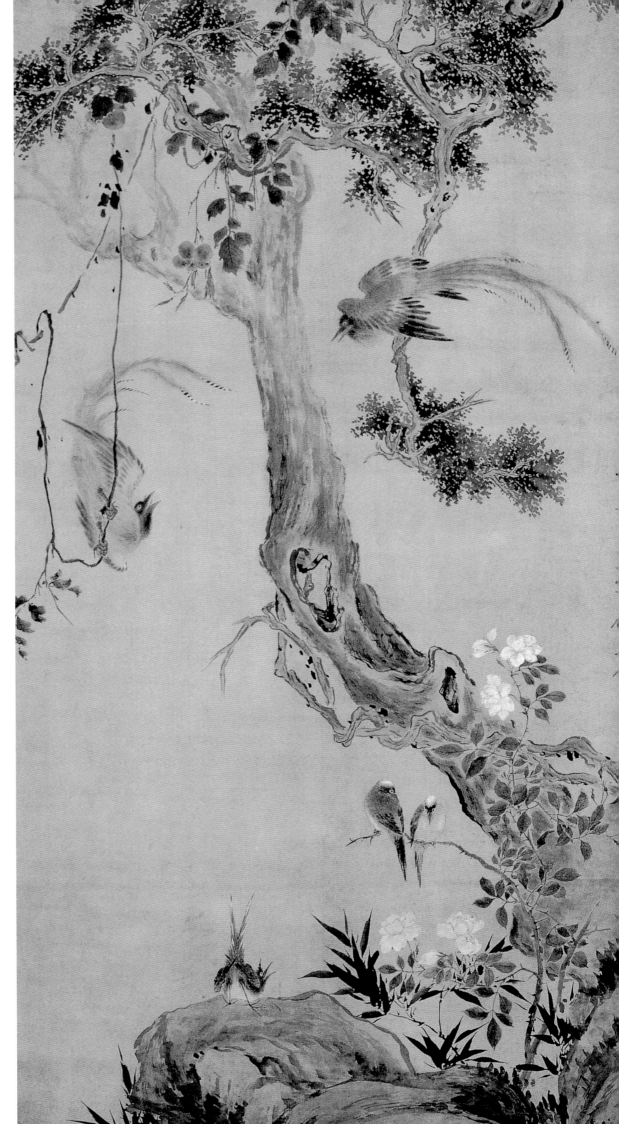

华嵒　翠羽和鸣图轴　清
绢本设色　177.2cm×97.4cm
上海博物馆藏

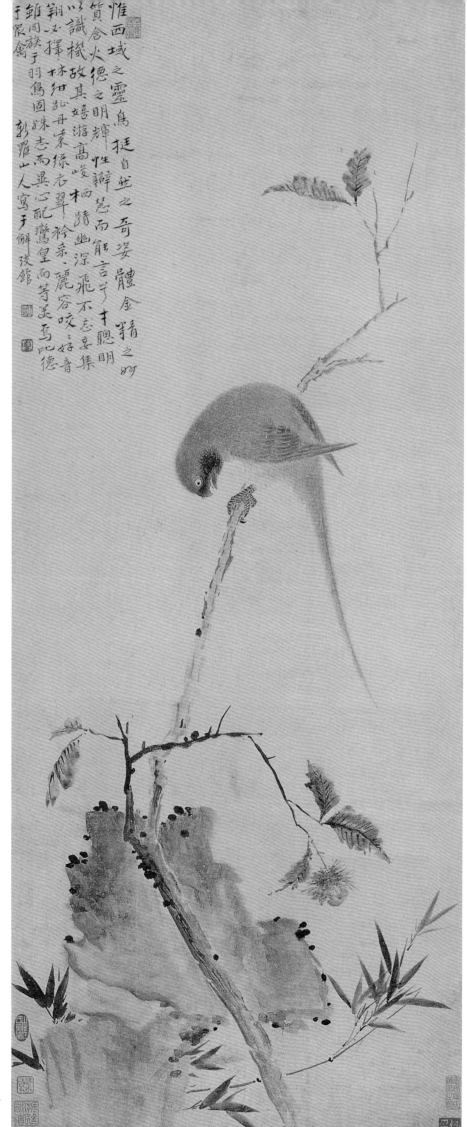

惟西域之靈烏挺自然之奇姿體金精之妙
質含火德之明輝性辯慧而能言乎十聰明
以識機故其嬉遊高峻棲時幽深飛不忘集
翔必擇林弘丹棻綠元翠袷采麗容咬三好音
雖同族于羽偶固殊志而異心配鵉皇而等美焉此德
于閬禽
彭罪山人寫于解弢館

华嵒　竹石鹦鹉图轴　清
纸本设色　130.5cm×53cm
上海博物馆藏

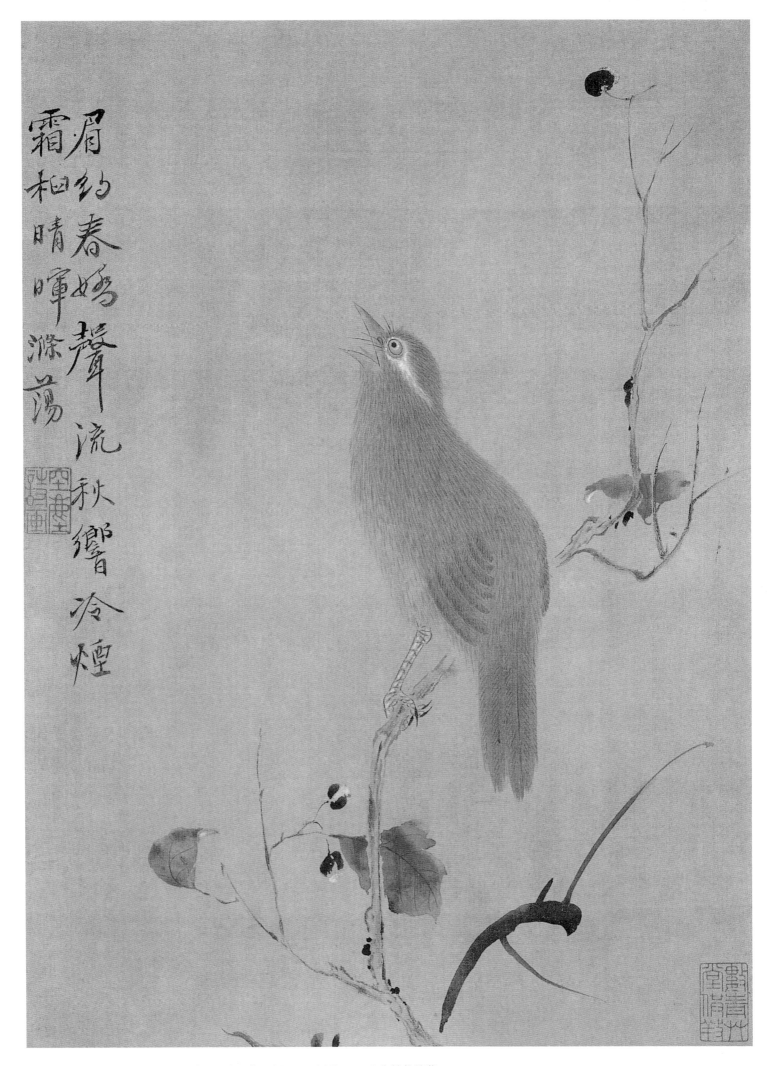

眉约春娇声流秋响冷烟
霜梧晴晖潦荡

华嵒　花鸟草虫图册（之一）　清　绢本设色　36cm×26.7cm　上海博物馆藏

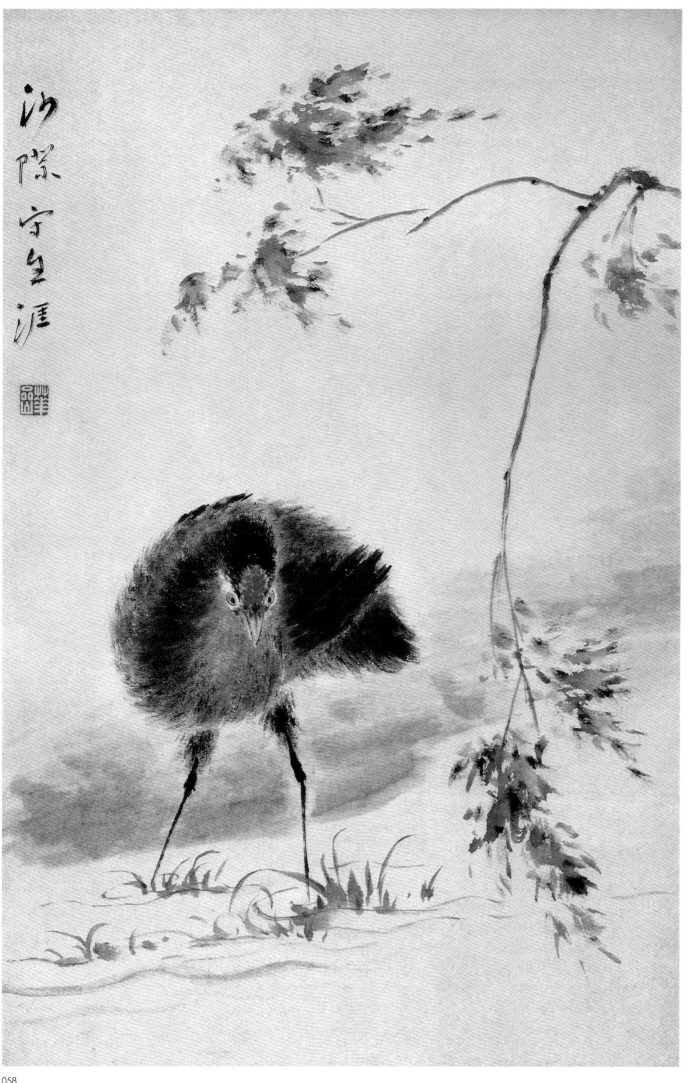

沙际守生涯

华嵒
花鸟图册（之一）
清
纸本设色
46.5cm×31.3cm
故宫博物院藏

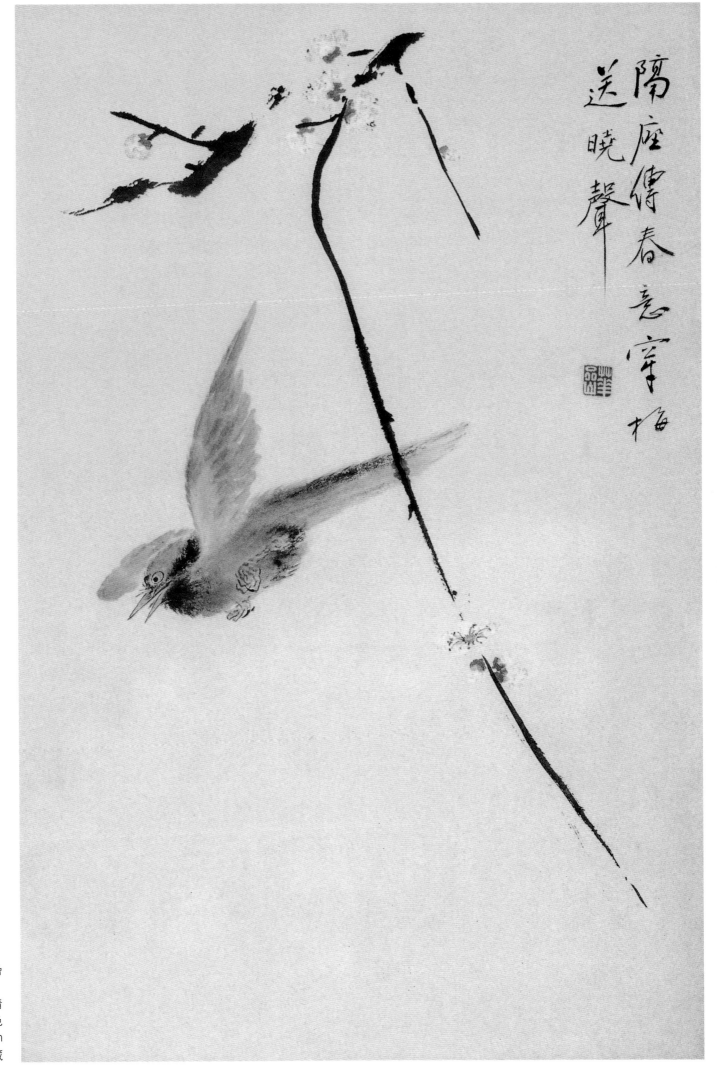

隔座傳春意寧枸
送曉聲

华嵒
花鸟图册（之二）
清
纸本设色
46.5cm×31.3cm
故宫博物院藏

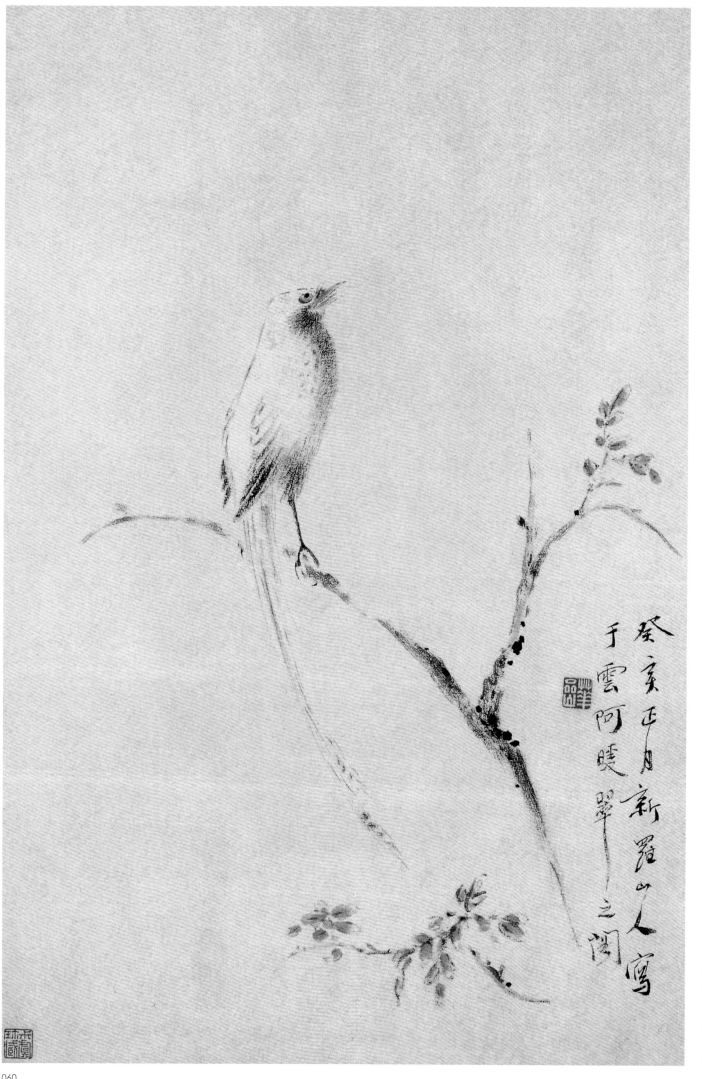

癸亥正月新罗山人写
于云阿暖翠之阁

华嵒
花鸟图册（之三）
清
纸本设色
46.5cm×31.3cm
故宫博物院藏

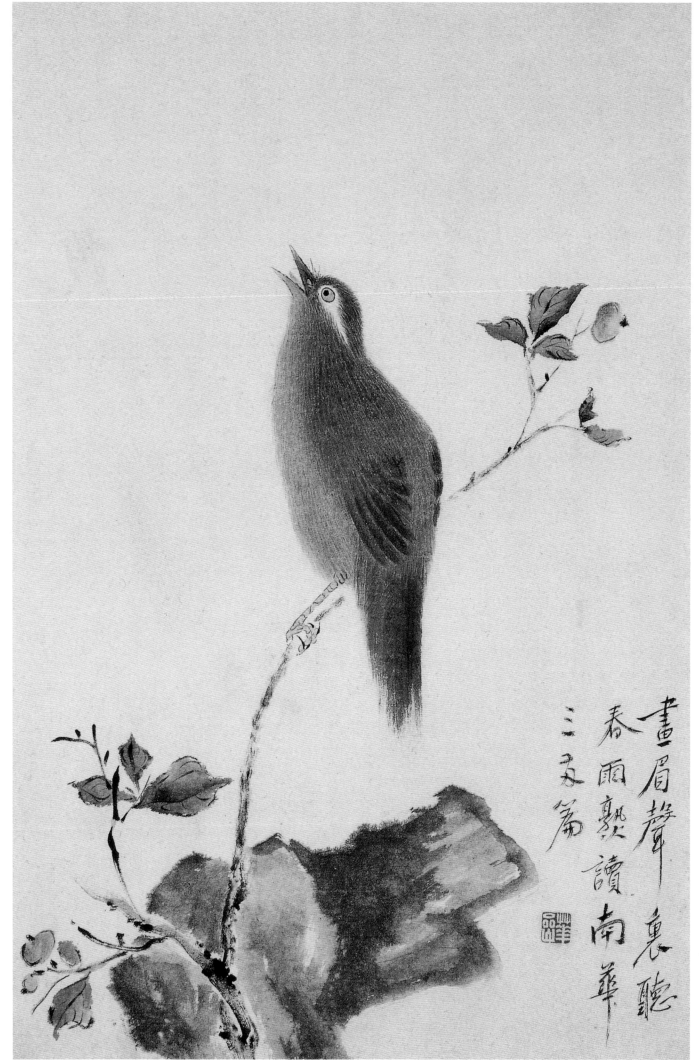

畫眉聲裏聽
春雨頹然讀南華
三兄篇

华嵒
花鸟图册（之四）
清
纸本设色
46.5cm×31.3cm
故宫博物院藏

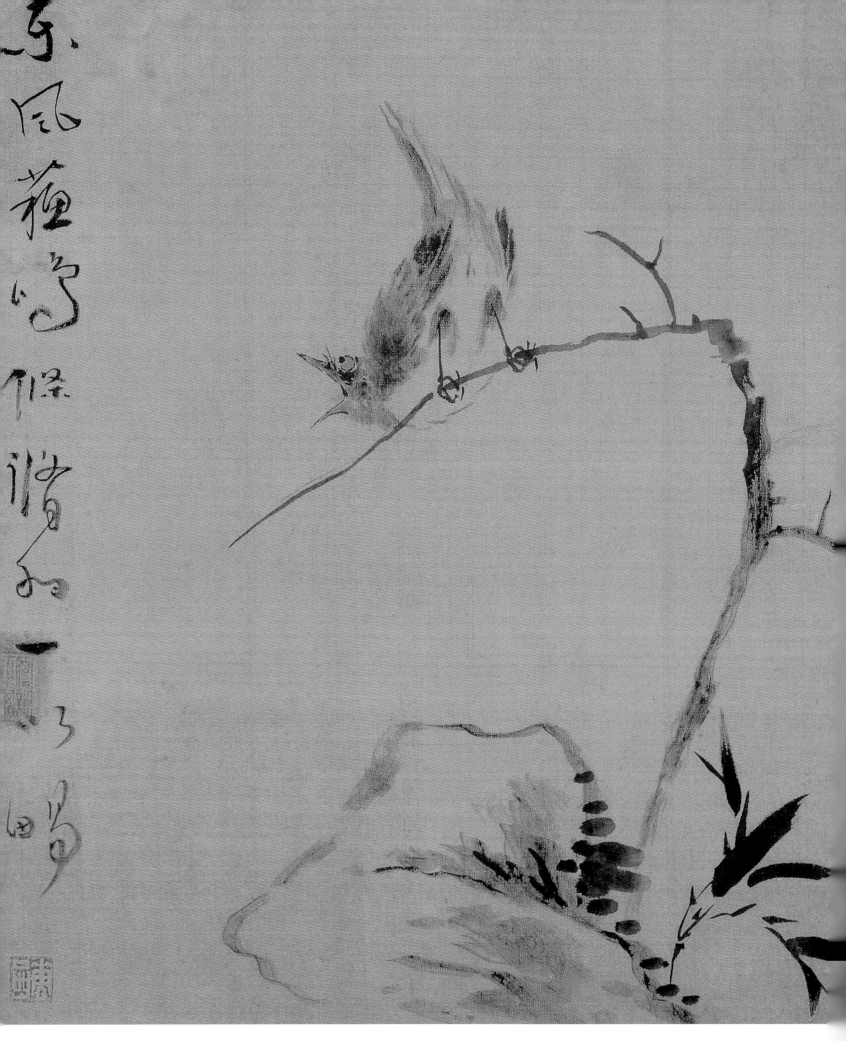

华嵒　杂画册（之六）　清　绢本设色　30cm×25.5cm　广州美术馆藏

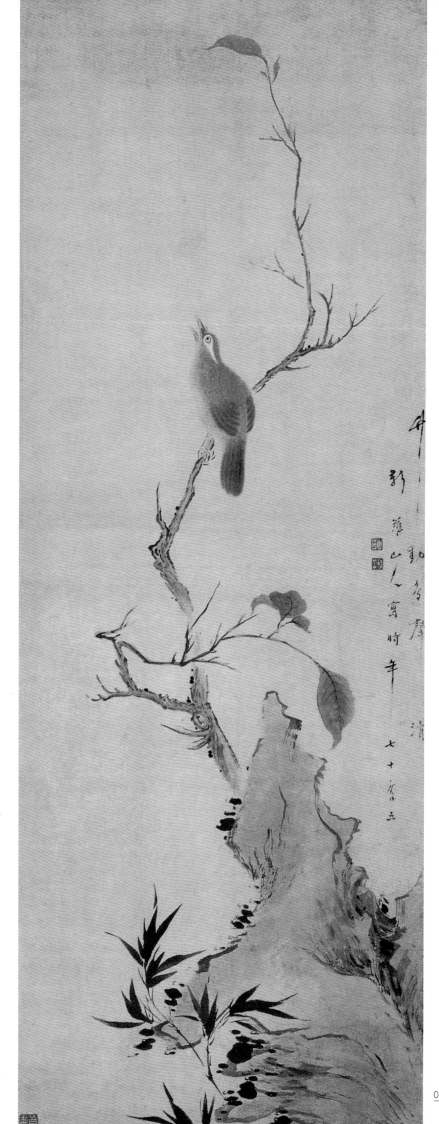

华喦　秋树竹禽图轴　清

纸本设色　130.8cm×47.5cm

辽宁省博物馆藏

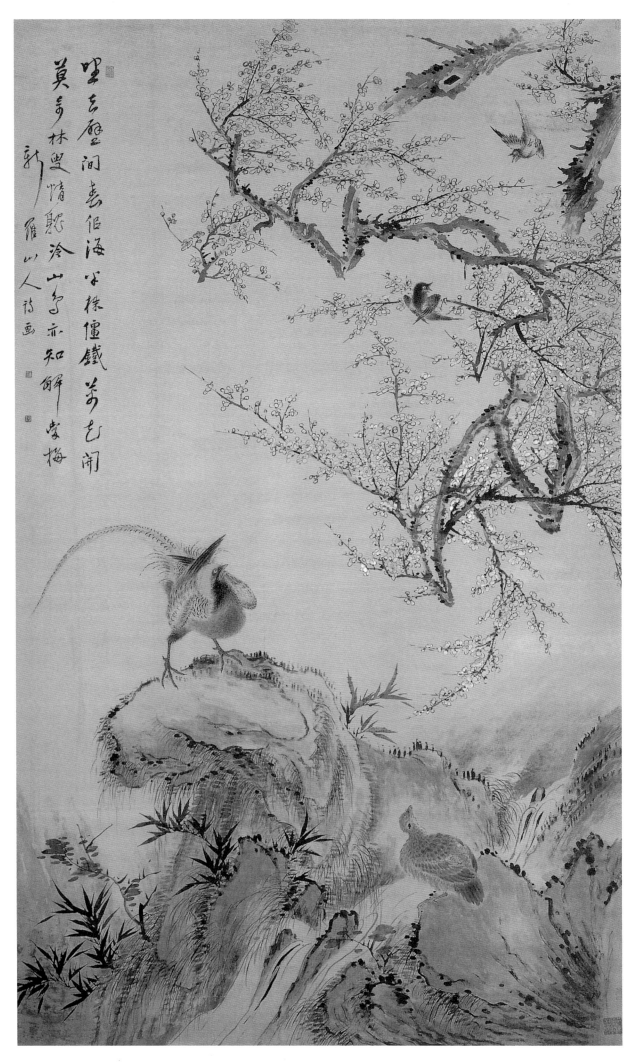

华嵒　山雀爱梅图轴　清　绢本设色　216.5cm×139.5cm　天津市艺术博物馆藏

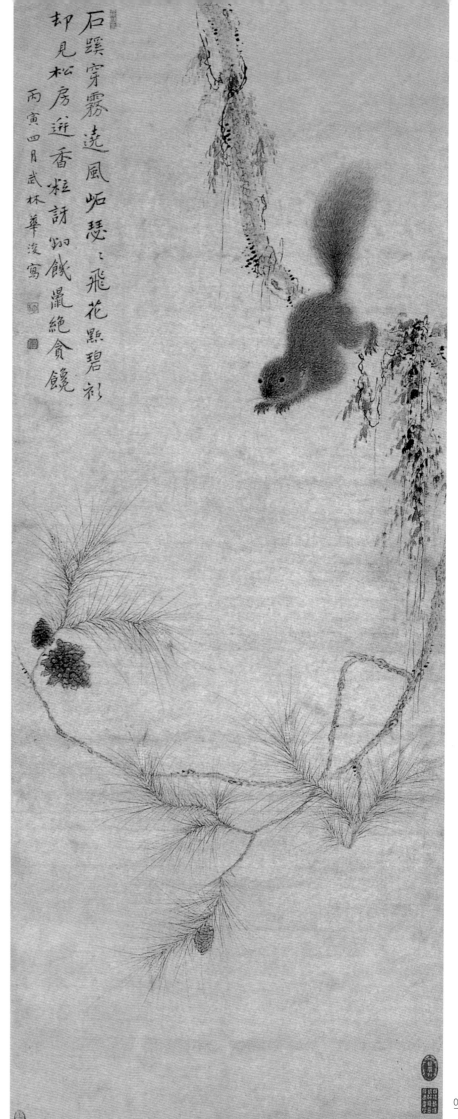

石谿穿霧遠風岖瑟
飛花點碧衫
却見松房逆香粒詩
餒鼠絕貪饒
丙寅四月武林華浚寫

　　华浚，清代画家。字贞木，一字绳武，祖籍福建上杭。清乾隆二十五年（公元1760年）举人，为著名画家华喦之子。诗、书、画均承袭家学。绘画继承其父清新隽逸、机趣天然之风格，笔墨松秀灵活，设色淡雅柔和。

华浚　松鼠图轴　清
纸本设色　123cm×46.5cm
南通博物苑藏

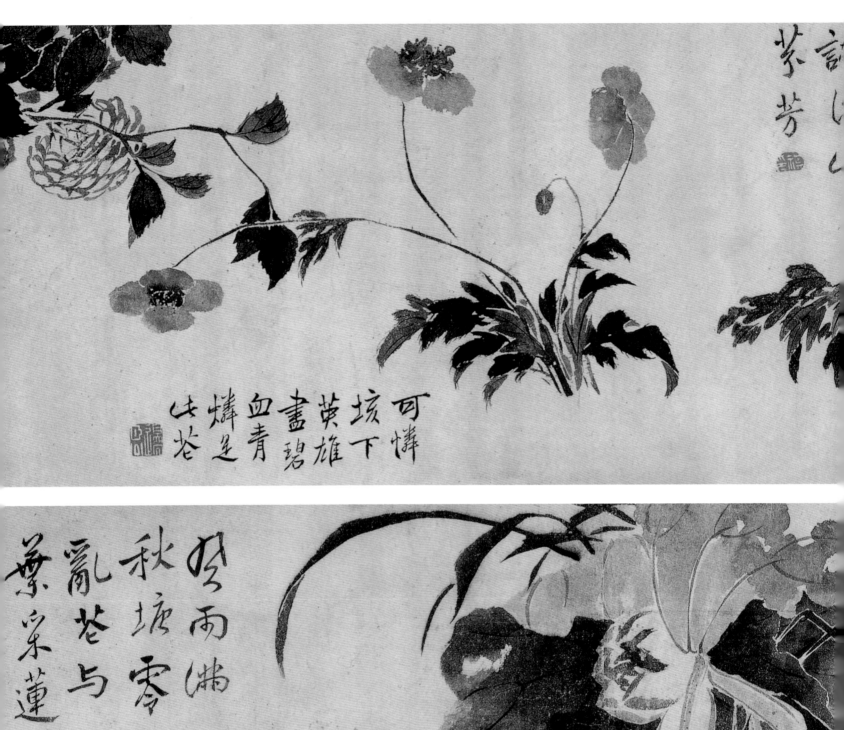

边寿民　花卉图卷（之三、之四）　清　纸本墨笔　29.6cm×643cm　上海博物馆藏

　　边寿民，生卒年不详，清代画家。原名维祺，以字行，更字颐公，号渐僧，又号苇间居士。江苏山阳（今淮安）人。能书擅画，花卉翎毛，均有别趣，尤以泼墨芦雁驰名于江、淮间。所居苇间书屋，多友朋名流来访，人称"淮上一高士"。传世作品有《芦雁图》册页、《花卉图》卷等。

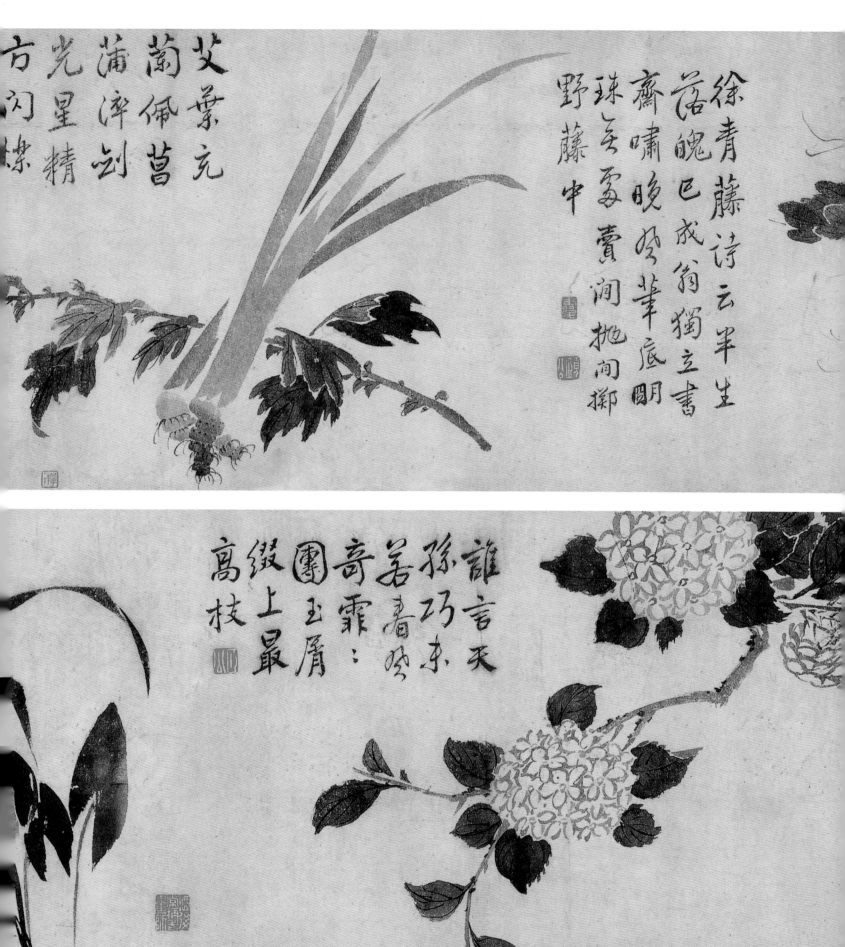

徐青藤詩云半生
落魄巳成翁獨立書
齋嘯晚風筆底明
珠無處賣閒拋閒擲
野藤中

艾葉克
蘭佩菖
蒲浑剑
光星精
方闪烁

誰言天
孫巧未
著春晴
奇霏：
團玉屑
綴上最
高枝

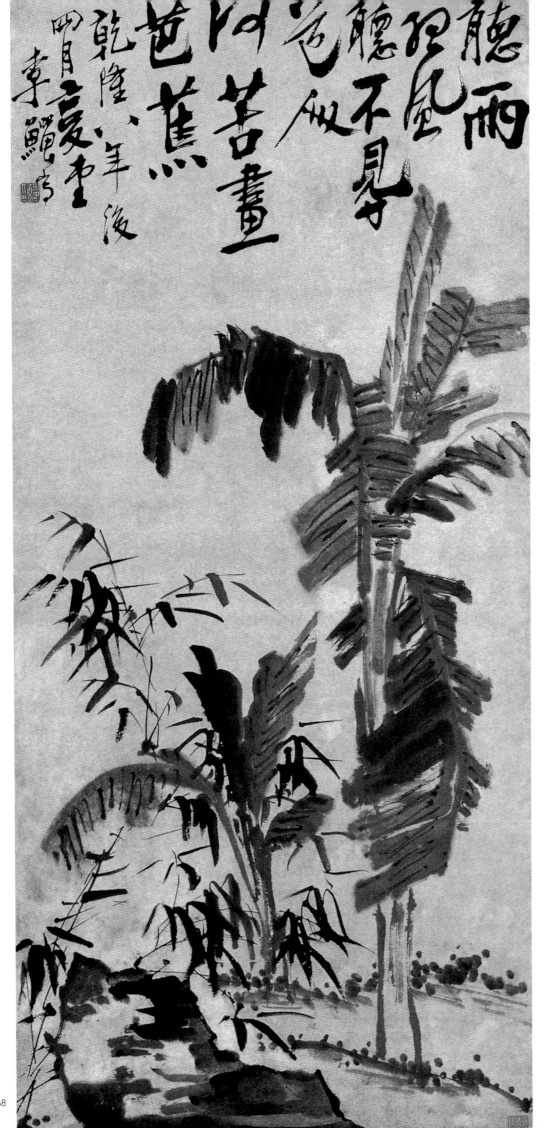

李鱓（公元1686—1762年），清代书画家。字宗扬，号复堂，又号懊道人。江苏兴化人。初画山水，从蒋廷锡学花卉，并学明陈淳、徐渭等人写意技法，笔墨纵横恣肆，自成风格。绘画以外，还工诗善书，为"扬州八怪"之一。传世作品有《石畔秋英图》轴、《风雨芭蕉图》轴等。

李鱓　风雨芭蕉图轴　清
纸本墨笔　129.9cm×60.6cm
苏州博物馆藏

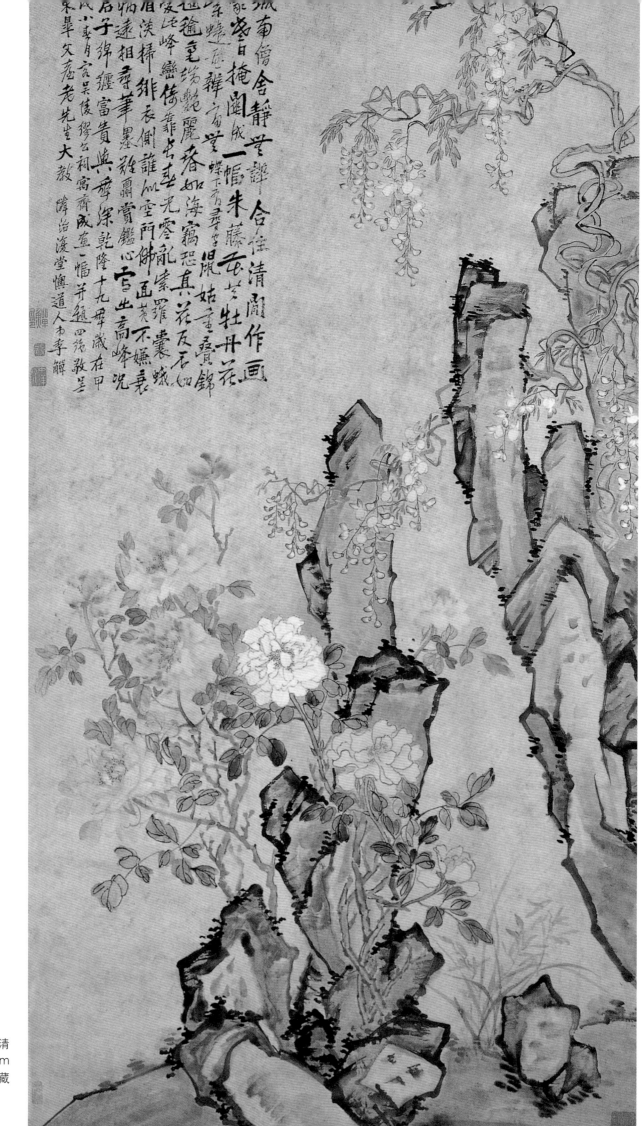

李鱓　朱藤牡丹图轴　清
本设色　194.3cm×106.5cm
上海博物馆藏

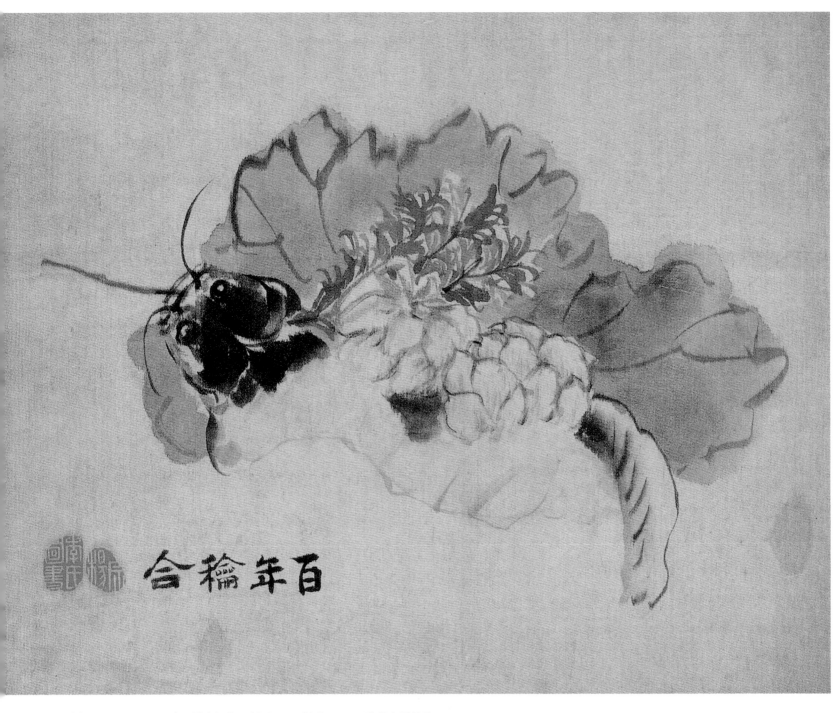

李鲜　花鸟图册（之一）　清　绫本设色　27.5cm×30.2cm　原藏故宫博物院

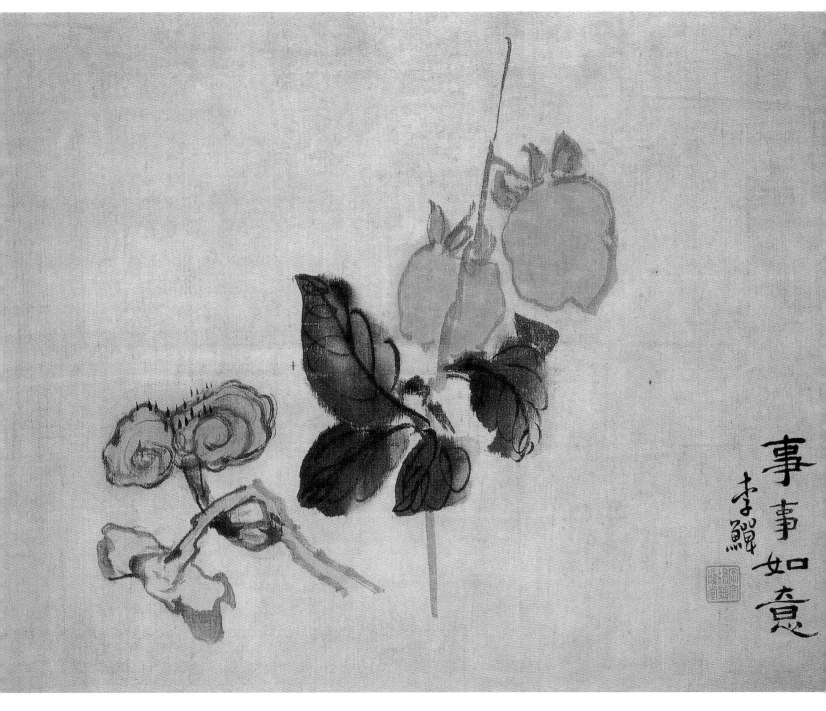

李鲜　花鸟图册（之二）　清　绫本设色　27.5cm×30.2cm　原藏故宫博物院

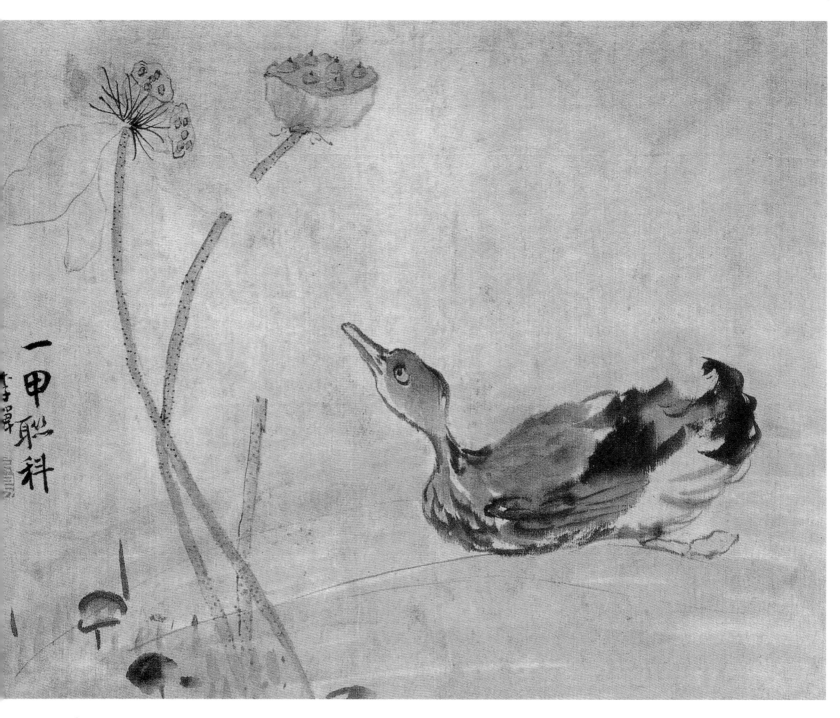

李鳝　花鸟图册（之三）　清　绫本设色　27.5cm×30.2cm　原藏故宫博物院

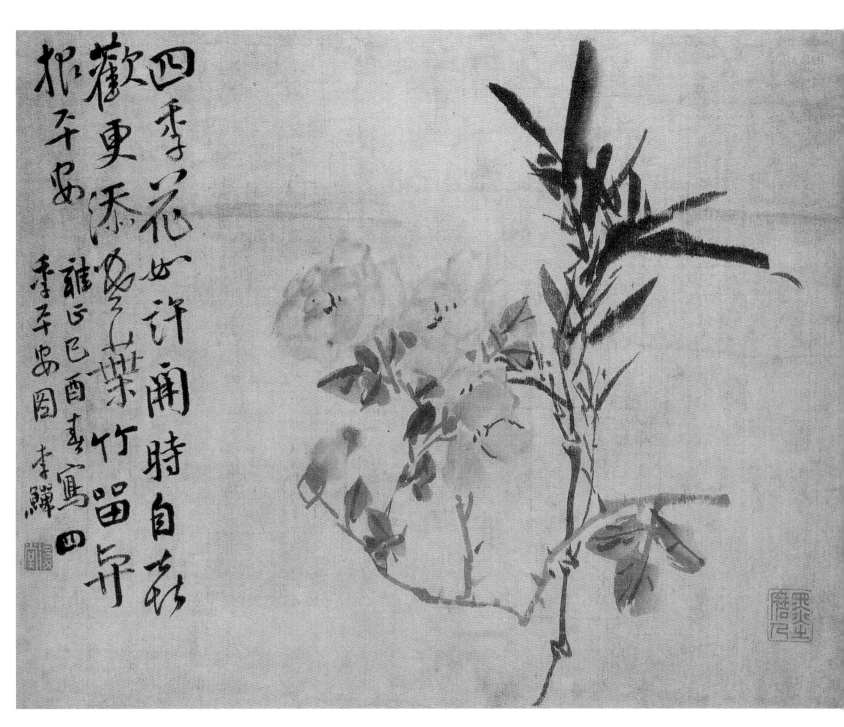

四季花如許開時自然歡更添晚葉竹留異根不安 雍正己酉春寫四季平安圖 李鱓

李鱓　花鸟图册（之四）　清　绫本设色　27.5cm×30.2cm　原藏故宫博物院

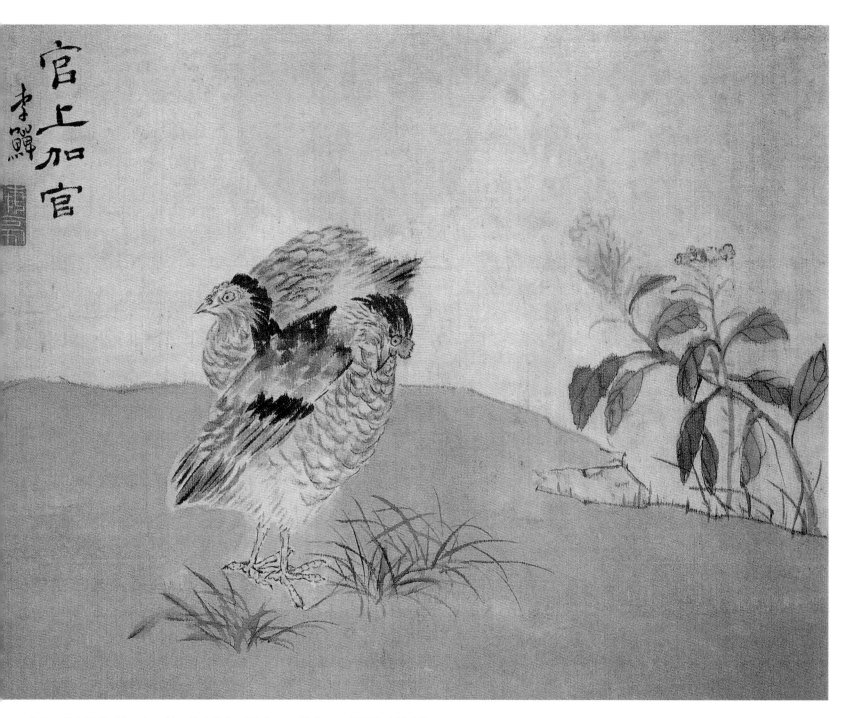

李鲜　花鸟图册（之五）　清　绫本设色　27.5cm×30.2cm　原藏故宫博物院

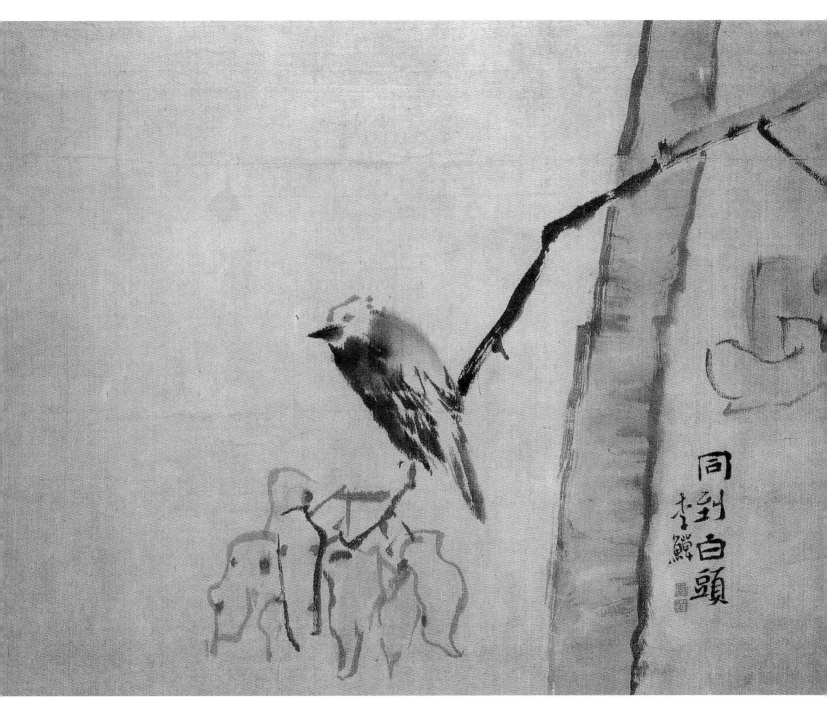

李鱓　花鸟图册（之六）　清　绫本设色　27.5cm×30.2cm　原藏故宫博物院

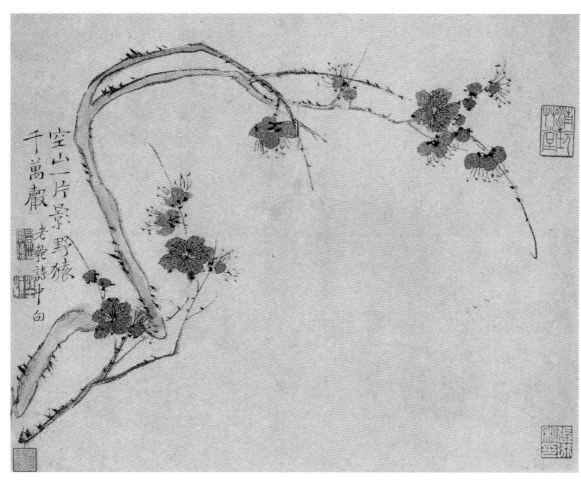

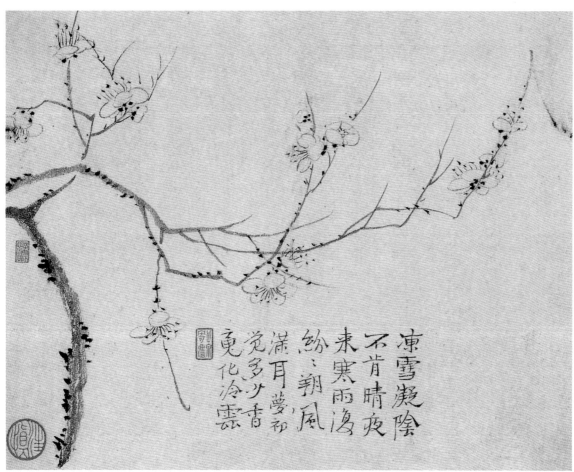

汪士慎　梅花图册（之一、之二）　清　纸本墨笔　23.8cm×30.5cm×2　上海博物馆藏

　　汪士慎（公元1686—1759年），清代书画家、篆刻家。字近人，号巢林，又号溪东外史。安徽歙县人。居扬州，以卖画为生。与金农、华喦交善。工八分书，瘦硬古朴。善画墨笔梅、兰、竹，尤以画梅著称，清淡闲雅，别具风韵。54岁后，双目相继失明，然所作书画，"工妙胜于未瞽时"。亦擅诗，精于治印。为"扬州八怪"之一。著有《巢林诗集》。传世作品有《三清图》轴、《梅花图》册页等。

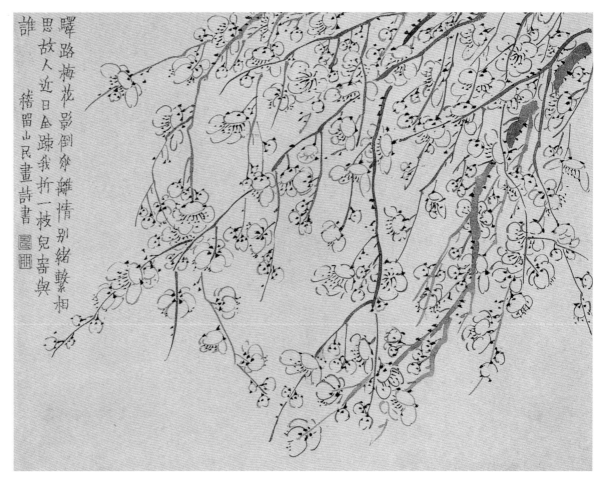

驿路梅花影倒垂離情别緒繫相
思故人近日無踪我折一枝兒寄與
誰

稽留山民畫詩書

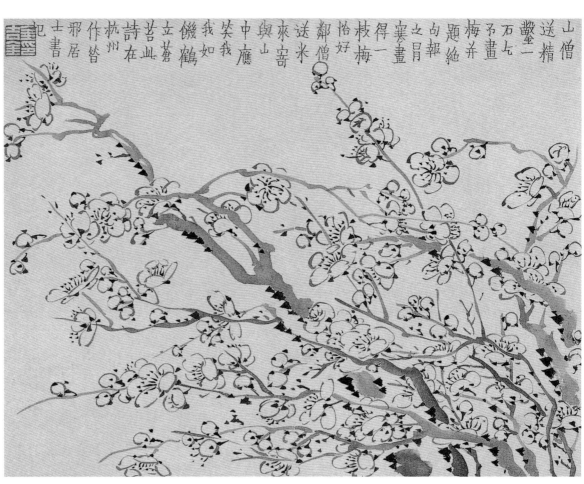

山僧送精
鑿一石乞
予畫梅并
題
句絶之冒報
之畫
寒窖
得一枝好
梅
恰好
鄰僧送米
來山與窖
中應
笑我如
饑鶴
我立苦山
詩并在
杭州作答
邪居
士書
記

金农 梅花图册（之一、之二） 清 纸本墨笔 25.8cm×33cm×2 上海博物馆藏

金农（公元1687—1763年），清代书画家、诗人。字寿门，号冬心，又号司农、稽留山民、昔耶居士。仁和（今浙江杭州）人，流寓扬州。尝署款曰金吉金，梵典中"金"译为"苏伐罗"，故镌一印曰"苏伐罗吉苏伐罗"。博学多才，精鉴别，工书，自创"漆书"，在隶楷间。尤善诗文，造怀复远，蓄韵幽微。年五十始从事于画，擅山水、人物、花卉，涉笔即古，脱尽画家之习。为"扬州八怪"之一。著有《冬心先生集》等。传世作品有《玉壶春色图》轴、《梅花图》册页等。

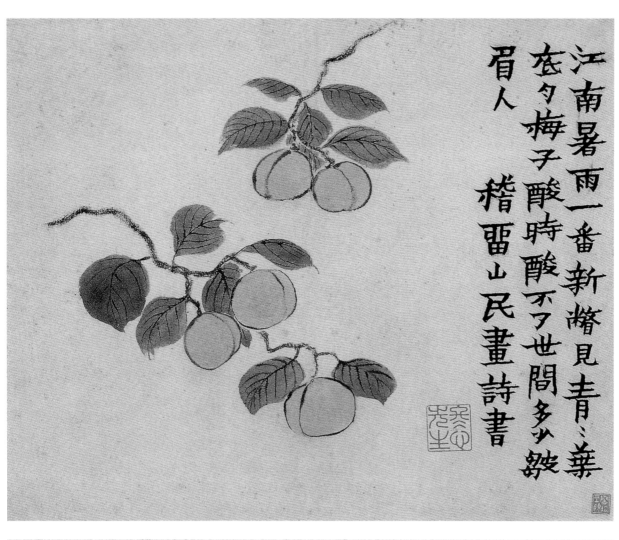

江南暑雨一番新漸見青三蒙
茏夕梅子酸時醆不寸世間多少钱
眉人

楷雷山民畫詩書

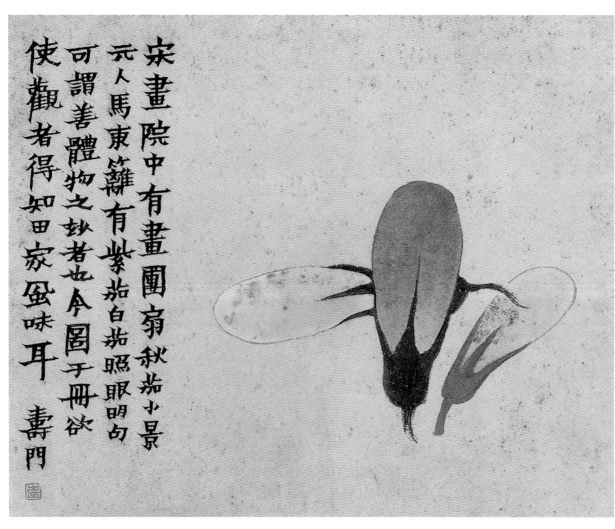

宋畫院中有畫圖扇秋端小景
元人馬東籬有紫茄白莧照眼明句
可謂善體物之妙者也今圖于冊欲
使觀者得知田家盤味耳 壽門

金农　花卉蔬果图册（之七、之八）　清　纸本设色　24.6cm×30.9cm×2　中国历史博物馆藏

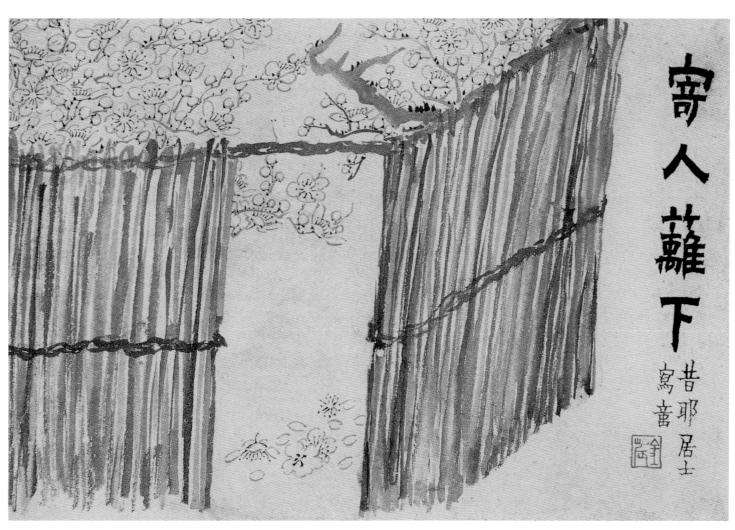

寄人籬下

昔耶居士寫畫

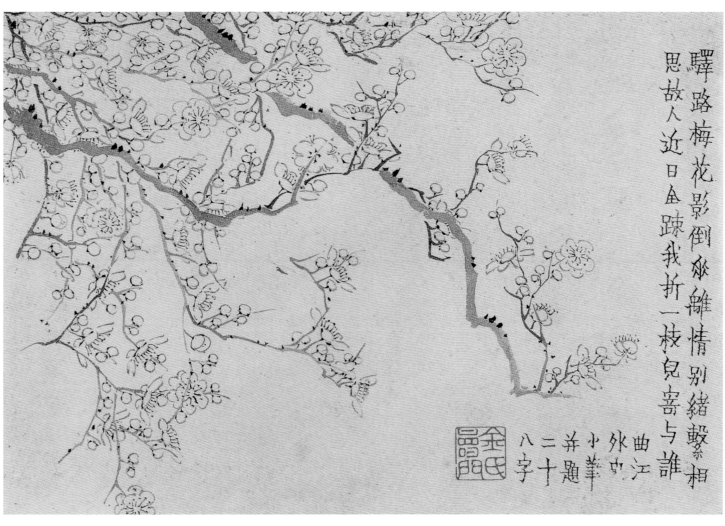

驛路梅花影倒垂 離情別緒繫相思
故人近日金跡我折一枝見寄與誰
曲江外史小華并題二十八字

金农　墨梅图册（之一、之二）　清　纸本墨笔　23.2cm×33.3cm×2　故宫博物院藏

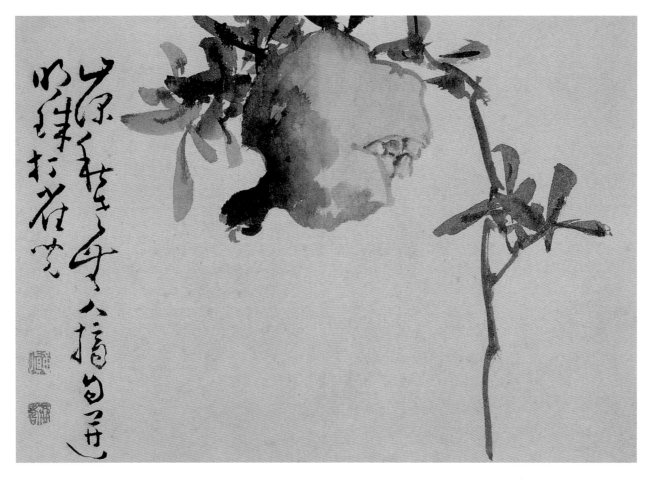

黄慎　石榴图页　清　纸本设色　24cm×31.5cm　上海博物馆藏

　　黄慎（公元1687—？年），清代画家。84岁尚在。字恭懋、躬懋，一字恭寿，号瘿瓢。福建宁化人。自幼家贫，以卖画为生。擅长人物、山水、花鸟，以人物画最为突出，多作神仙佛道和历史人物。花鸟宗法徐渭，隽逸泼辣，挥洒自如。为"扬州八怪"之一。传世作品有《墨菊图》轴、《石榴图》册页等。

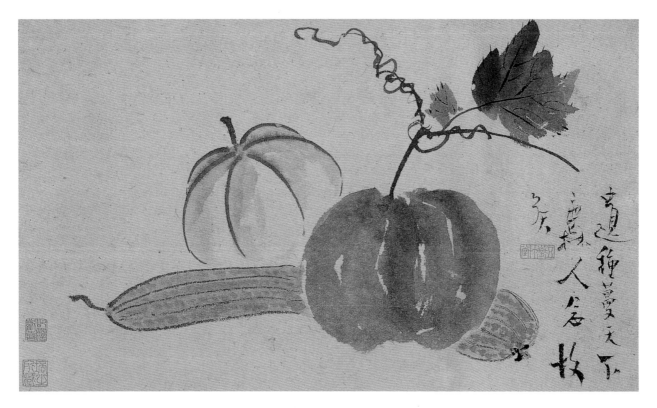

高翔　瓜图页　清　纸本墨笔　22.1cm×36.7cm　上海博物馆藏

　　高翔（公元1688—1753年），清代画家、篆刻家。字凤冈，号犀堂、西唐、西堂，别号山林外臣。江苏扬州人。与石涛、金农、汪士慎等为友。工篆刻。善画山水、花卉，偶作人物、佛像。山水主要师法弘仁、石涛，笔法简练而秀雅。喜作园林小景。画梅笔意松秀，墨法苍润，以疏枝瘦干取胜。为"扬州八怪"之一。传世作品有《水墨山水》轴、《瓜图》页等。

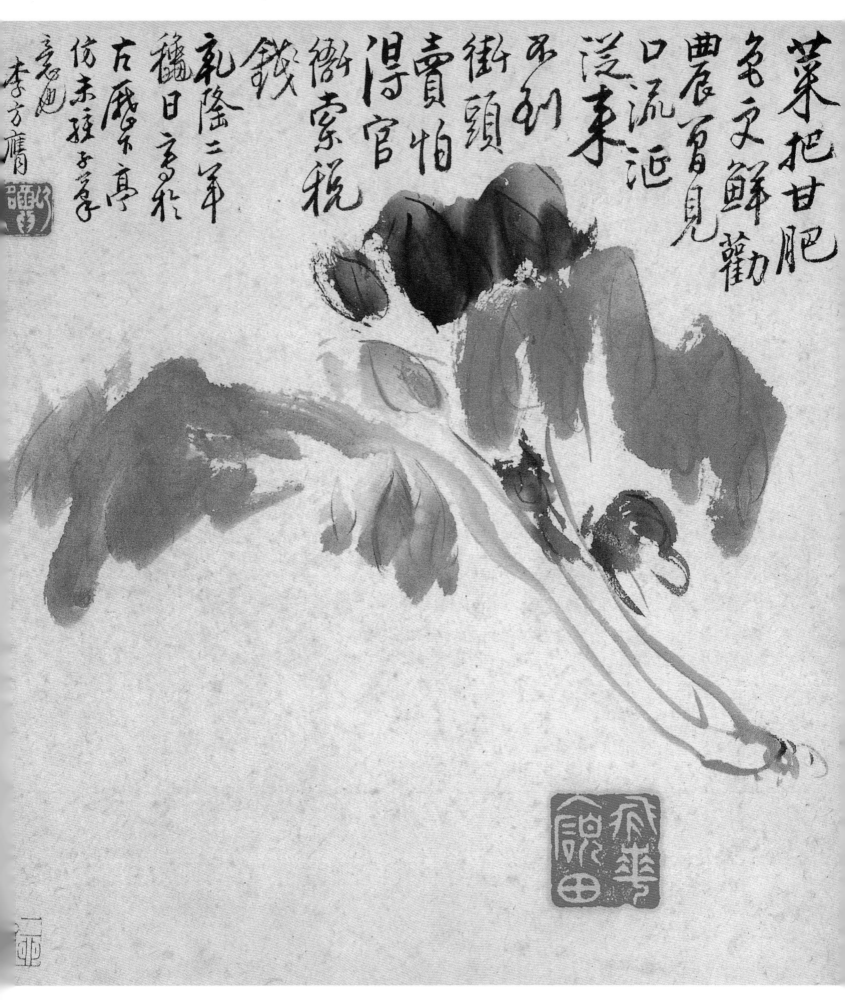

菜把甘肥
名义鲜勤
农眉见
口流涎
淡菜
街头
不利
卖怕
得官
衡索税
乾隆三年
穣日亭高秋
右展景高
仿末稚子笔
意画
李方膺

李方膺　花果图册（之二）　清　纸本设色　28.6cm×26.4cm　北京市文物公司藏

　　李方膺（公元1695—1756年），清代画家。字虹仲，号晴江，又号秋池、抑园、禊湖、借园、白衣（一作衣白）山人等，江苏南通人。善画松竹梅兰以及小品，尤长写梅，纵横跌宕。生性傲岸不羁，以卖画为生，为"扬州八怪"之一。传世作品有《百花兰瑞图》轴、《四季花卉图》四屏、《花果图》册页等。

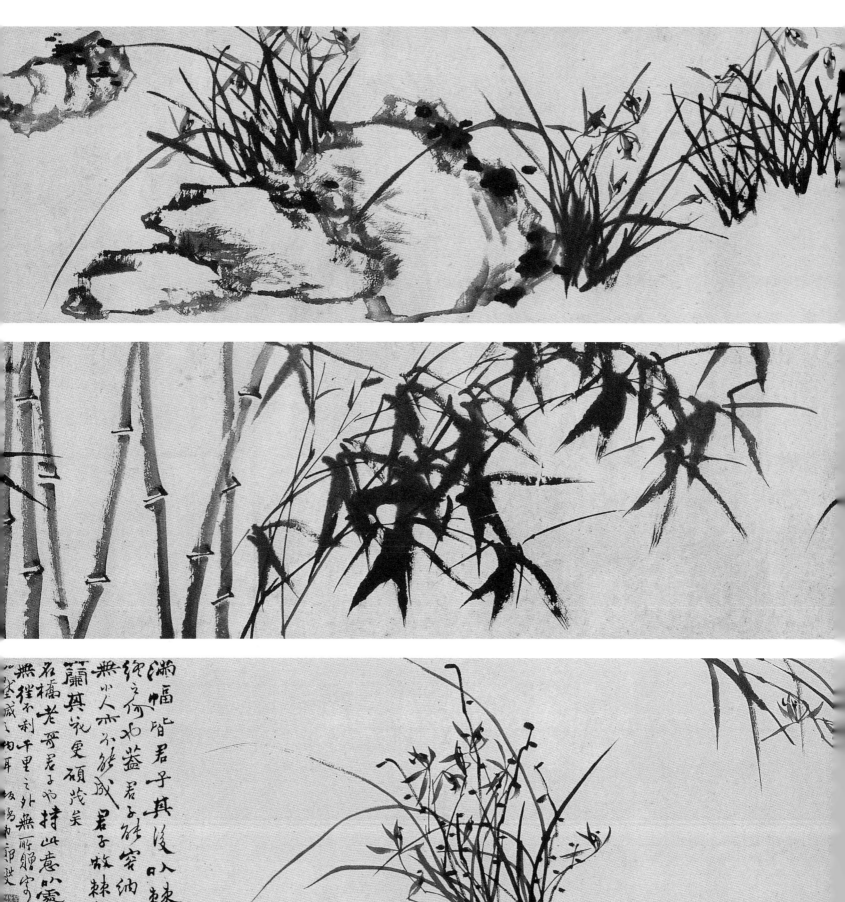

郑燮　荆棘丛兰图卷　清　纸本墨笔　31.5cm×508cm　南京博物馆藏

　　郑燮（公元1693—1765年），清代书画家、文学家。字克柔，号板桥。江苏兴化人。乾隆元年（公元1736年）进士，曾任山东潍县等县令，因开仓赈灾，被诬告，罢归，居扬州以卖画为生。工诗词，善书画。尤长兰竹，脱尽时习，秀劲绝伦。书亦别致，隶楷参半，自称六分半书。他还重视诗、书、画三者的结合，往往以诗文点题，将书法题识与画面景象融为一体。其作品不仅发展了文人画，而且对清代画坛产生了积极的影响，为"扬州八怪"之一。传世作品有《竹石图》轴、《荆棘丛兰图》卷等。

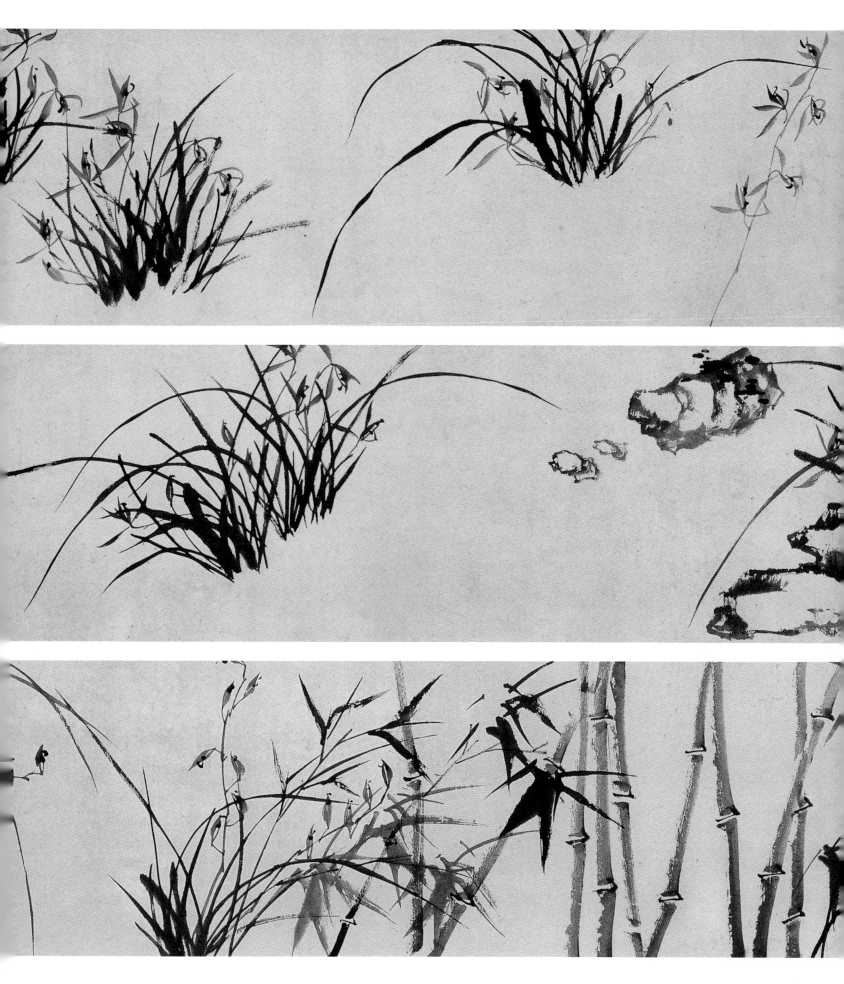

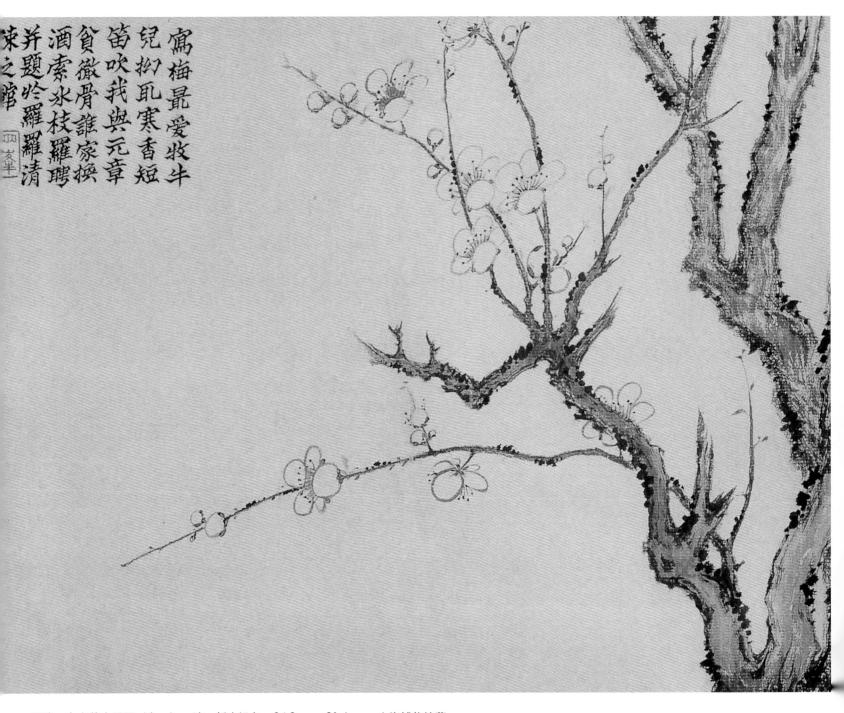

寓梅最愛牧牛
兒抑耳寒香短
笛吹我與元章
貧徹骨誰家換
酒索氷枝羅聘
并題吟羅羅清
束之館

罗聘　山水花卉图册（之一）　清　纸本设色　24.2cm×31.6cm　上海博物馆藏

　　罗聘（公元1733—1799年），清代画家。遁夫，号两峰。江苏扬州人，一作安徽歙县人。
金农弟子，"扬州八怪"之一。工诗善画，笔情古逸，思致渊雅，深得金农神味。墨梅、兰
竹，古趣盎然；道释、人物、山水，无不臻妙。传世作品有《三色梅图》轴、《秋兰文石图》
轴、《山水花卉图》册页等。

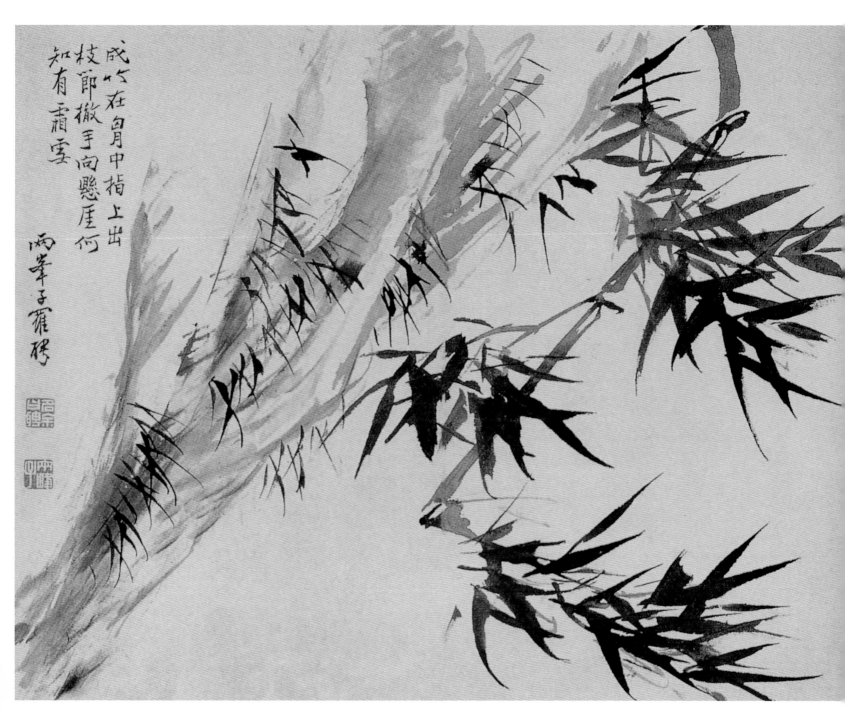

成竹在胸中指上出
枝郎撒手向懸崖何
知有霜雪

兩峯子羅聘

罗聘　山水花卉图册（之二）　清　纸本设色　24.2cm×31.6cm　上海博物馆藏

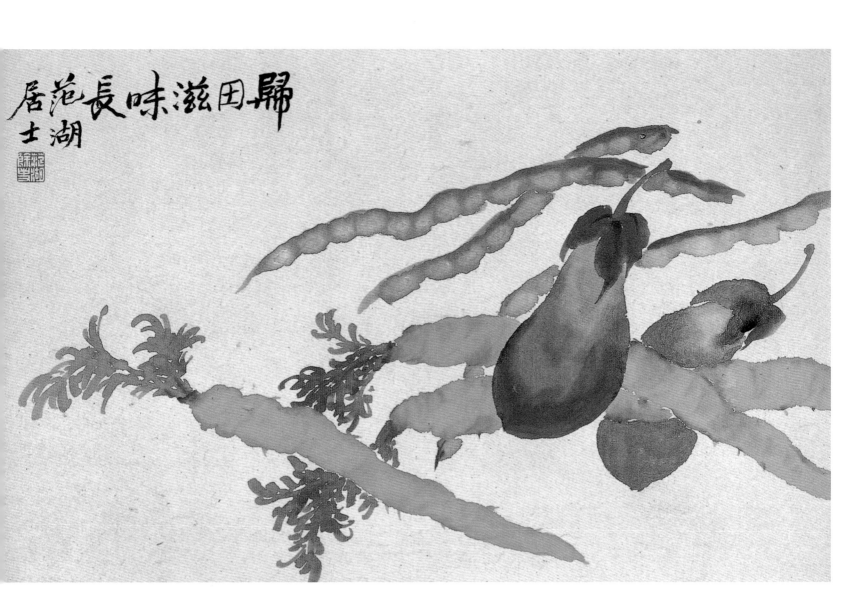

周闲　花果图册（之一）　清　纸本设色　28.6cm×38cm　上海博物馆藏

　　周闲（公元1820—1875年），清代画家、篆刻家。字存伯，一字小园，号范湖居士。浙江秀水（今嘉兴）人，寓居上海。工篆刻，亦善画，与任熊交善。画笔挺秀，气味醇厚，合陈淳、李鱓两家笔意。为人疏淡高傲，又喜远游，故乡少有人识。著有《范湖草堂诗文稿题画诗》。传世作品有《岁寒图》《花果图》册页等。

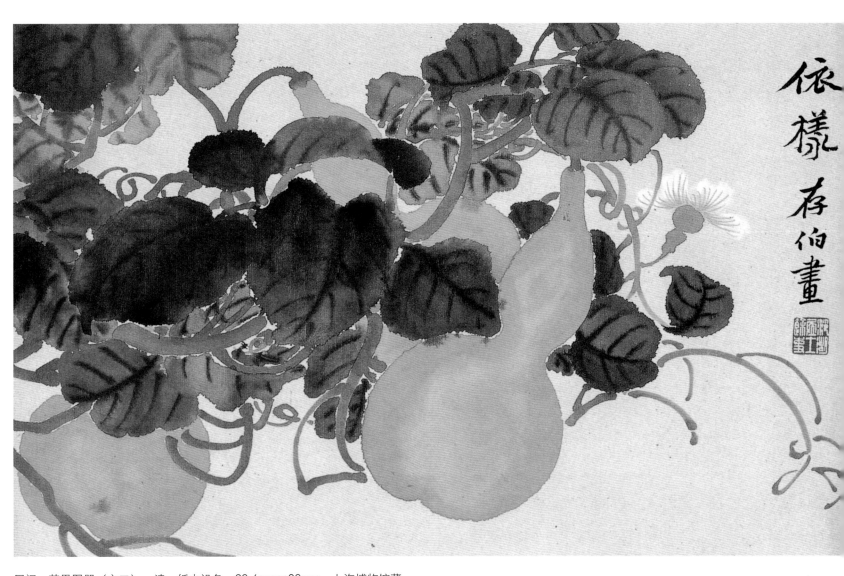

周闲　花果图册（之二）　清　纸本设色　28.6cm×38cm　上海博物馆藏

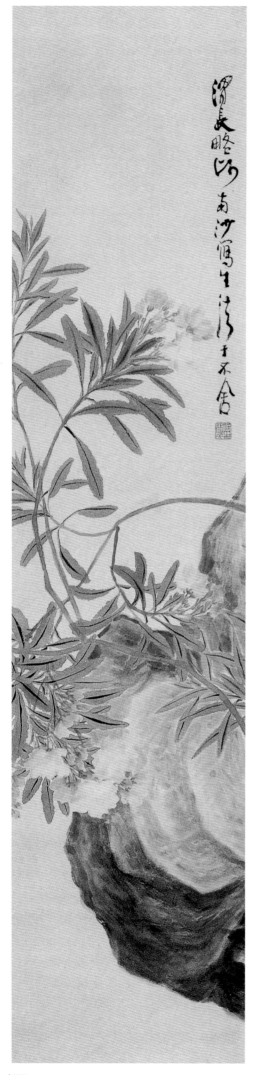
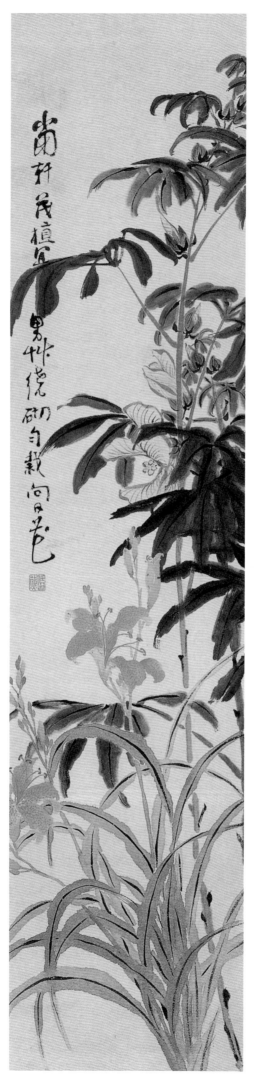

任熊（公元1823—1857年），清代画家。字渭长，号湘浦，浙江萧山人。流寓苏州、上海。精于人物、山水、花鸟。人物师法陈洪绶。所画《列仙酒牌》《剑侠传》等制成版画面世，称绝一时。为"海派"早期代表人物之一。传世作品有《四季花卉图》十二屏。

任熊　花卉图屏（之一、之二）　清
纸本设色　135.5cm×32cm×2
故宫博物院藏

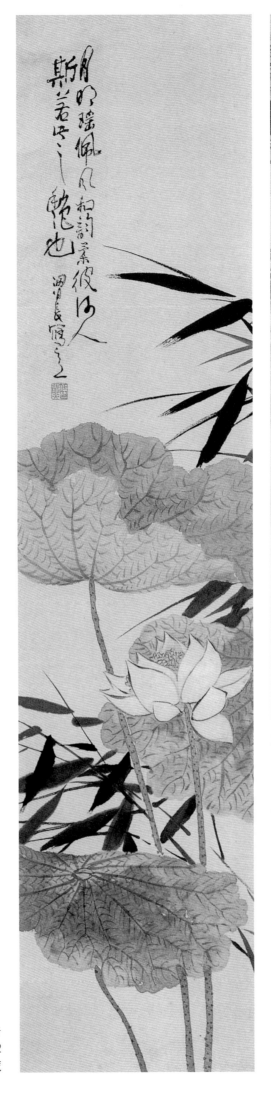
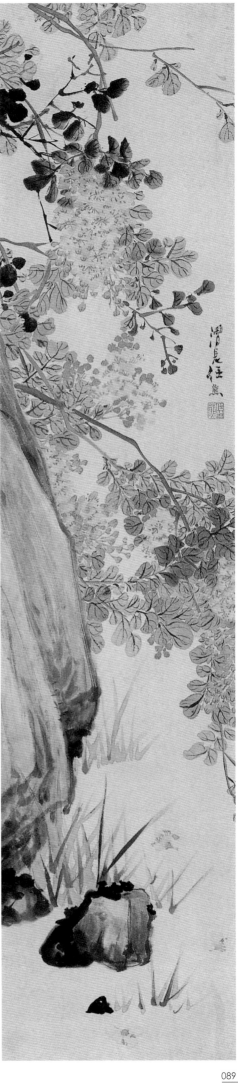

任熊　花卉图屏（之三、之四）　清
纸本设色　135.5cm×32cm×2
故宫博物院藏

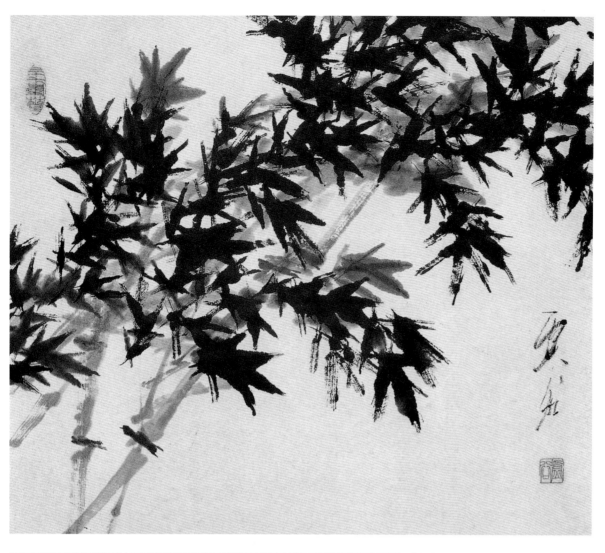

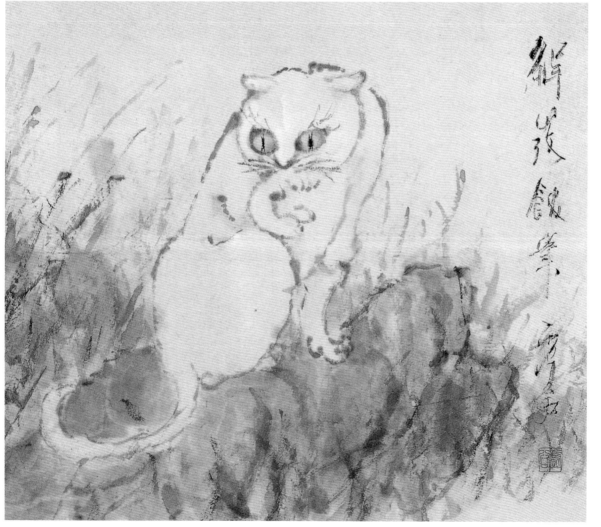

虚谷（公元1823—1896年），清代画家。僧，安徽新安人。俗姓朱，名怀仁，别号倦鹤、紫阳山民，出家后名虚白，字虚谷。太平军兴起时，曾任清军参将，后"意有感触，遂披缁入山，不礼佛号，惟以书画自娱"。他诗、书、画造诣俱深，善画花卉、蔬果、禽鱼、山水、人物，喜用断续顿挫的线条、简练夸张的造型塑造活泼清新的花鸟和动物形象。传世作品有《梅花金鱼图》轴、《松菊图》轴、《葫芦图》轴等。

虚谷　杂画册（之一、之二）　清
纸本设色　34.7cm×40.6cm×2
上海博物馆藏

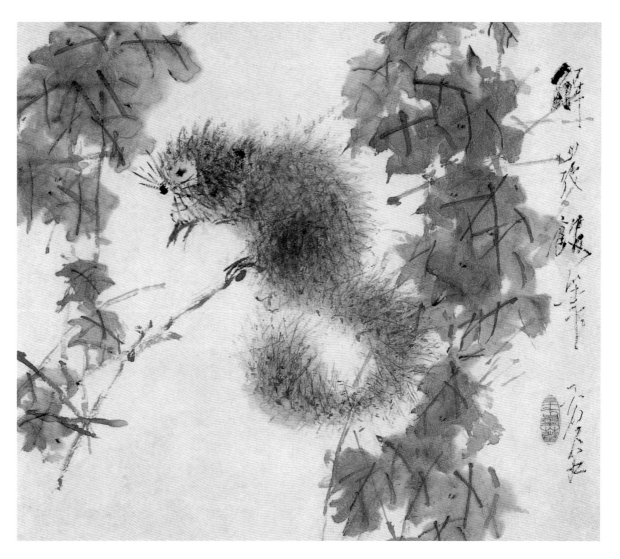

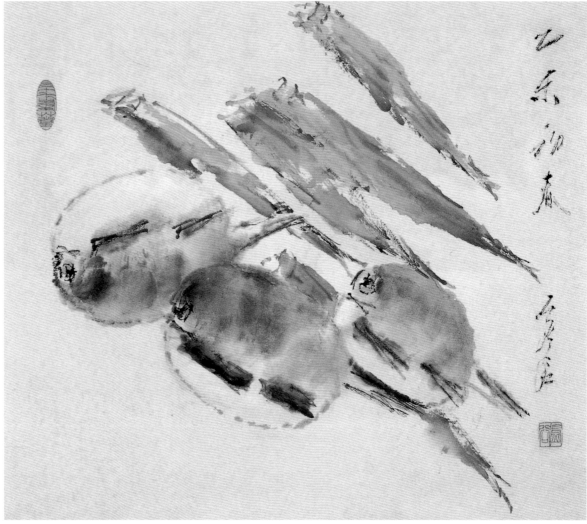

虚谷　杂画册（之三、之四）　清
纸本设色　34.7cm×40.6cm×2
上海博物馆藏

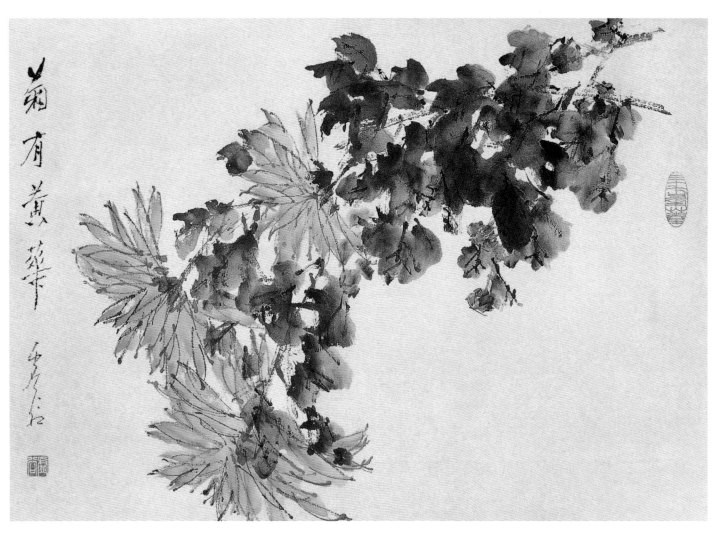

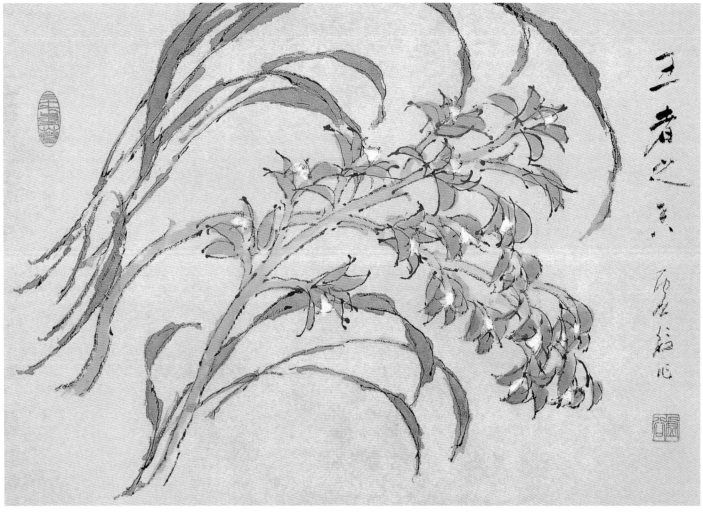

虚谷　杂画册（之一、之二）　清　纸本设色　30.6cm×43.1cm×2　上海博物馆藏

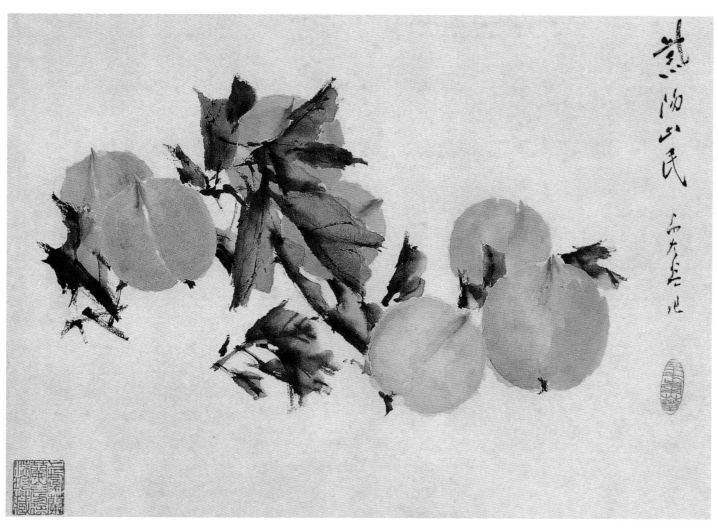

虚谷　杂画册（之三、之四）　清　纸本设色　30.6cm×43.1cm×2　上海博物馆藏

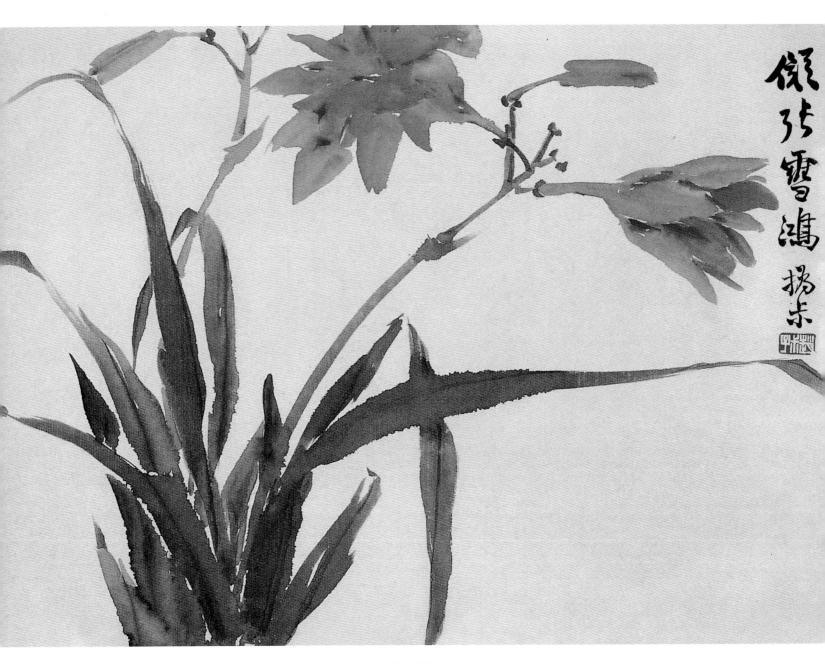

赵之谦　花卉图册（之一）　清　纸本设色　22.4cm×31.5cm　上海博物馆藏

　　赵之谦（公元1829—1884年），清代画家。字益甫，号㧑叔，又号悲盦、梅庵、无闷等，浙江会稽（今绍兴）人。工篆刻、书法。绘画继承徐渭、陈淳、石涛、八大及扬州画派的传统，融入金石书法笔意。其写意花卉，布局饱满，色彩艳丽，笔势淳厚，而且诗、书、画、印有机结合，为"海上画派"的代表人物。

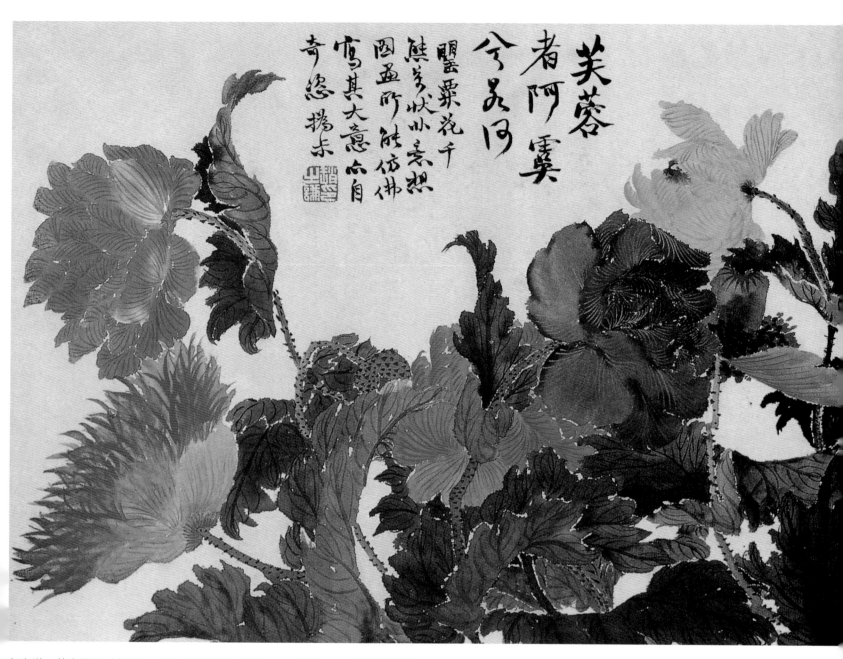

芙蓉者阿霙今呆仔

罌粟花千態萬狀小妹想
因盂所能仿佛寫其大意以自
奇怨揚未

赵之谦　花卉图册（之二）　清　纸本设色　22.4cm×31.5cm　上海博物馆藏

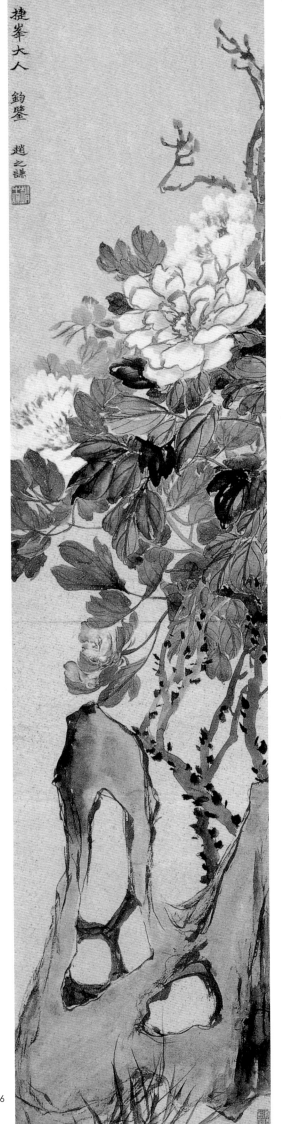
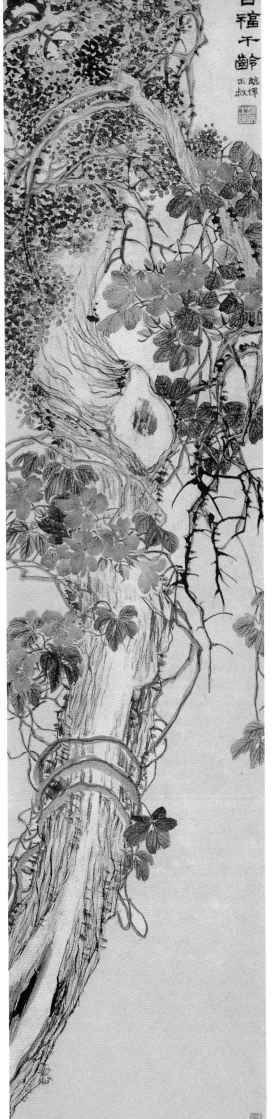

赵之谦 花卉图屏 清
洒金笺设色 124cm×29.8cm×2
广州美术馆藏

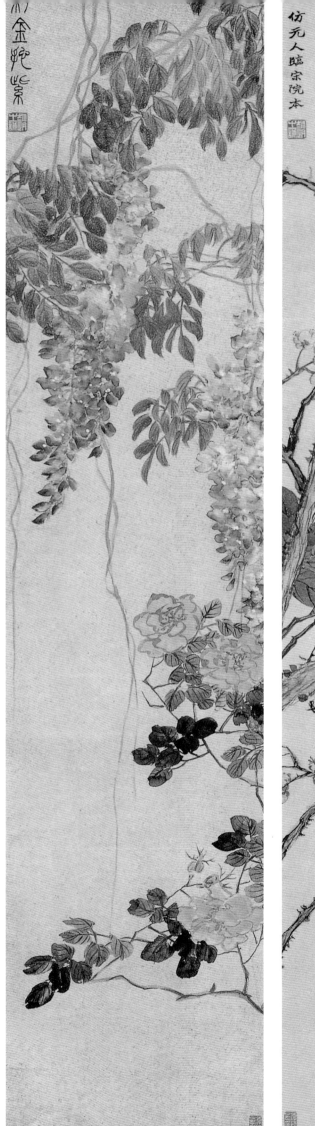
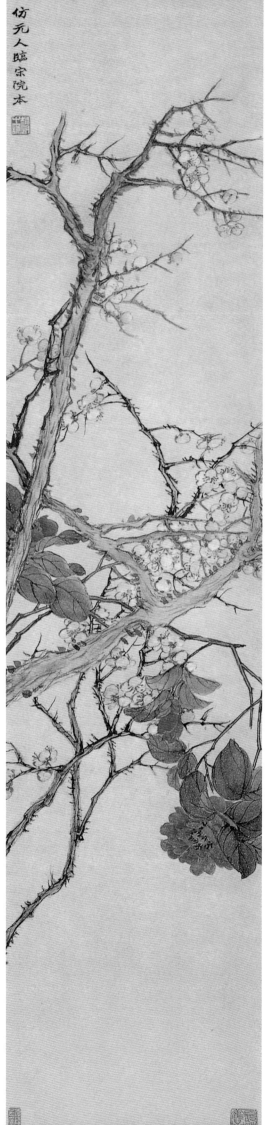

赵之谦　花卉图屏　清
洒金笺设色　124cm×29.8cm×2
广州美术馆藏

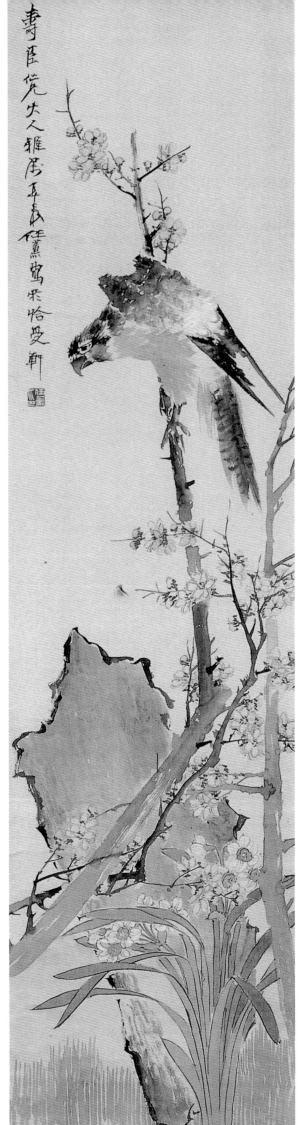
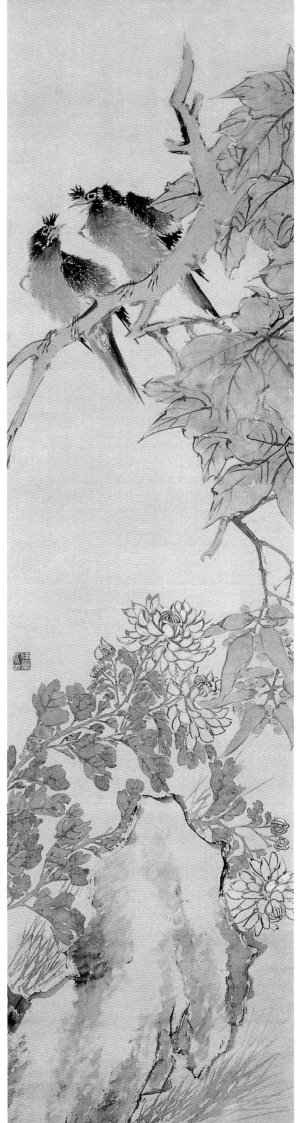

任薰（公元1835—1893年），清代画家。字阜长，浙江萧山人。任熊弟。寓居苏州、上海，以卖画为生。善画人物，尤工花卉、翎毛。人物师法陈洪绶，造型夸张，衣纹圆劲。与任熊、任颐、任预并称"海上四任"。

任薰　花鸟图屏（之一、之二）　清
绢本设色　133.5cm×33cm×2
原藏故宫博物院

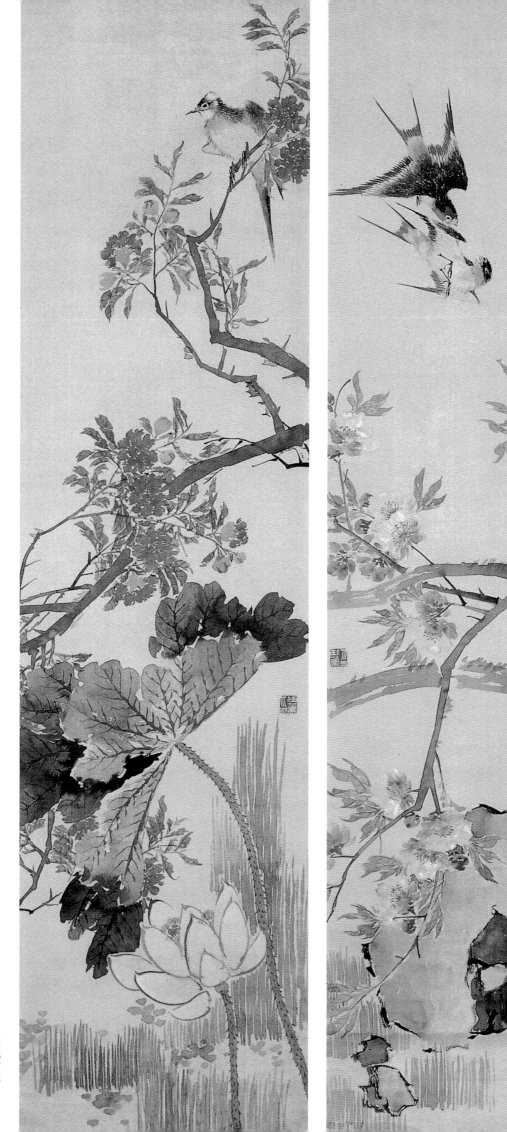

任薰　花鸟图屏（之三、之四）　清
绢本设色　133.5cm×33cm×2
原藏故宫博物院

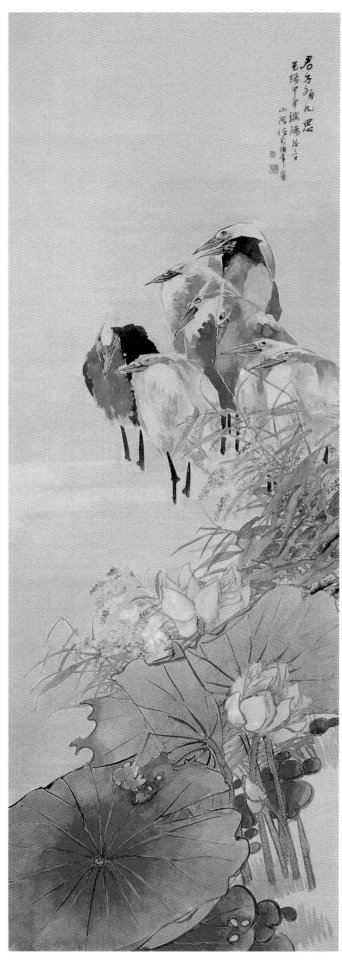
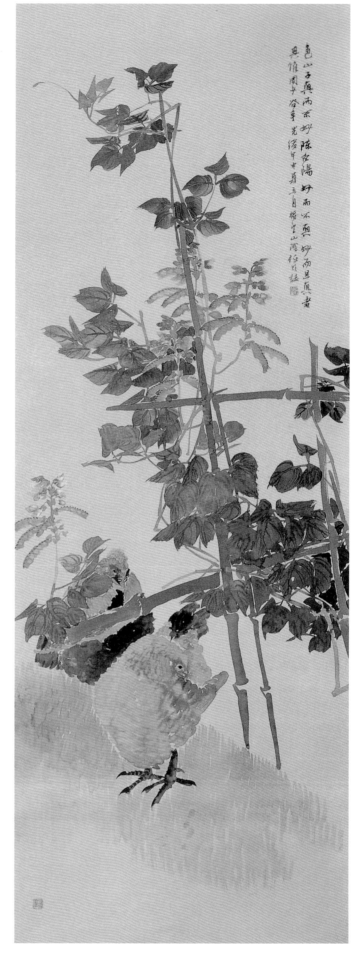

任颐　花鸟图屏（之一、之二）　清　绢本设色　160cm×58.5cm×2　故宫博物院藏

　　任颐（公元1840—1896年），清代画家。初名润，字小楼，改字伯年。山阴（今浙江绍兴）人。父亲是民间艺人，他自幼随父学画，后至上海习画、卖画，为任薰弟子。善画人物、花鸟、山水，尤工肖像，年未及壮已名重大江南北。他的绘画发轫于民间艺术，又重视继承传统，融会诸家之长，还吸收了西画的速写、设色诸法，形成新颖生动、豪迈奔放的独特画风。为"海上画派"的代表人物。传世作品有《高邕之小像》轴、《花鸟图》屏等。

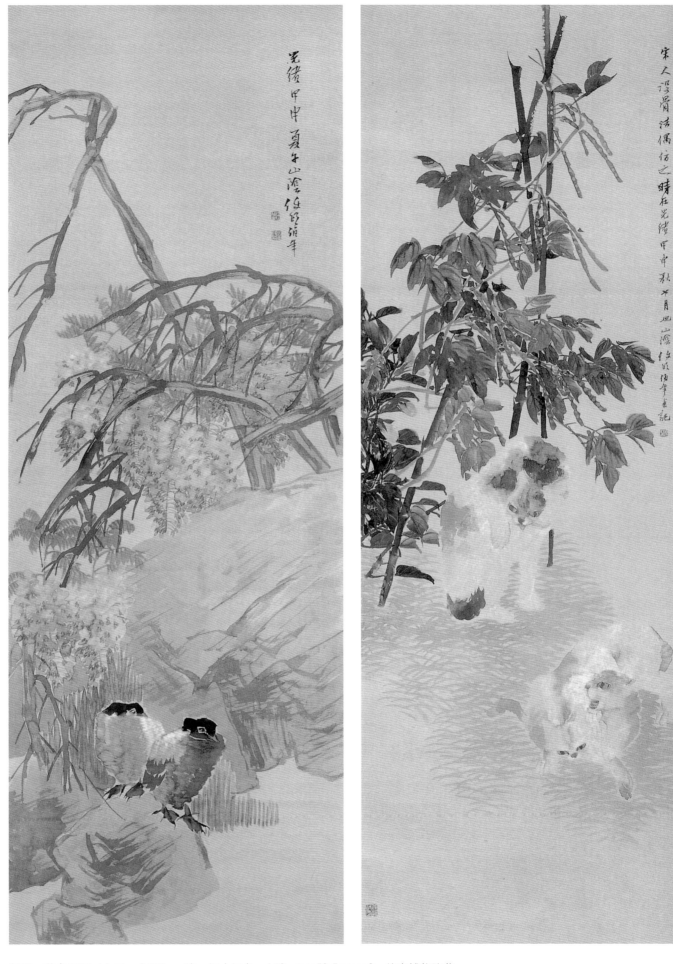

任颐　花鸟图屏（之三、之四）　清　绢本设色　160cm×58.5cm×2　故宫博物院藏

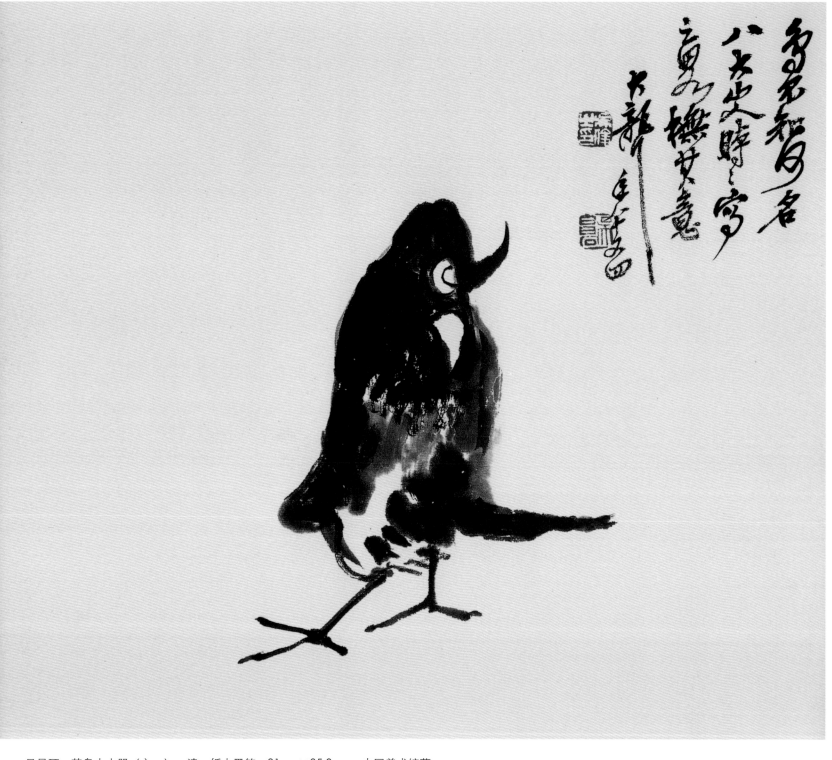

吴昌硕　花鸟山水册（之一）　清　纸本墨笔　31cm×35.3cm　中国美术馆藏

　　吴昌硕（公元1844—1927年），近代书画家、篆刻家。原名俊，字昌硕，后以字行，号俊卿、缶庐、缶翁、苦铁、大聋等，浙江安吉人。工诗文、金石、书画，均有卓越成就。他以金石书法笔意所作的大写意花卉，笔力老辣雄健，色彩浓艳，开创了重彩写意画的一代新风，对近现代花鸟画的影响极大。传世作品有《天竹花卉图》轴、《墨荷图》、《杏花图》轴、《花卉图》屏等。

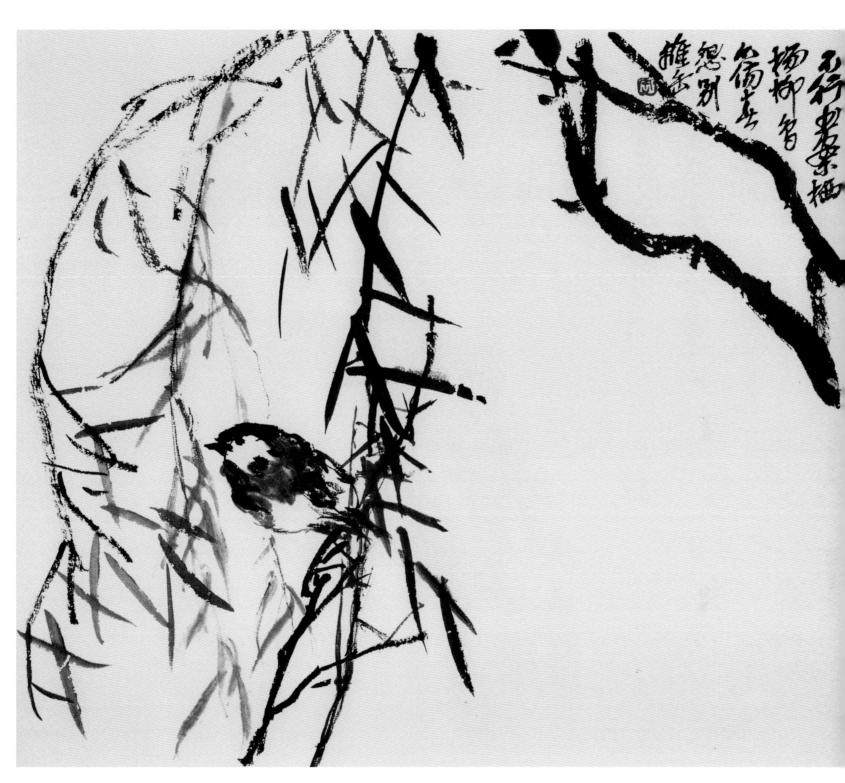

吴昌硕　花鸟山水册（之二）　清　纸本墨笔　31cm×35.3cm　中国美术馆藏

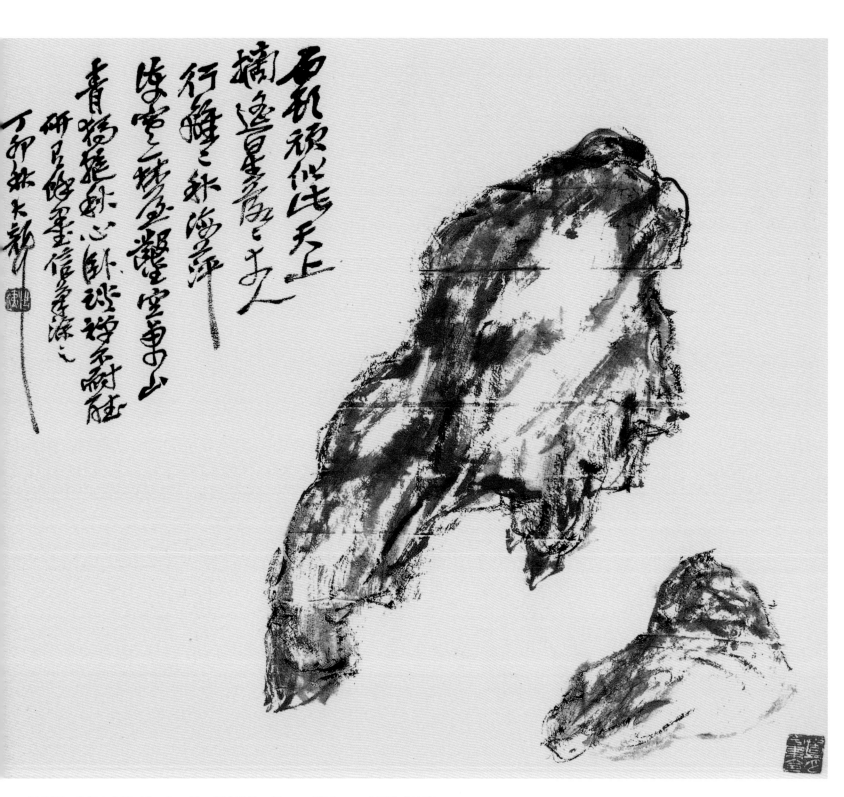

吴昌硕　花鸟山水册（之三）　清　纸本墨笔　31cm×35.3cm　中国美术馆藏

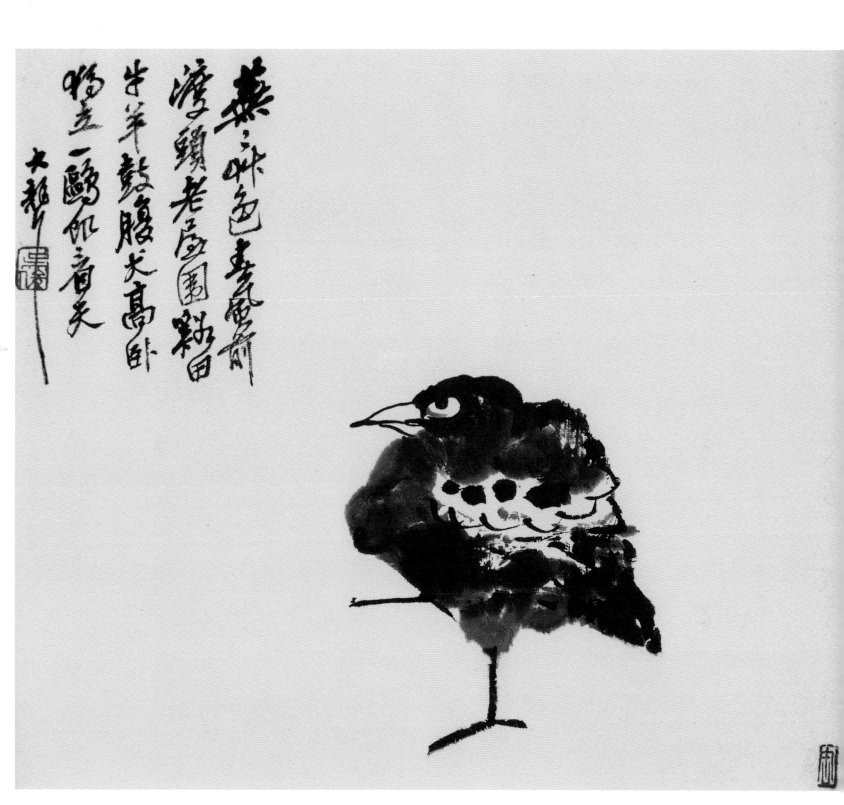

吴昌硕 花鸟山水册（之四） 清 纸本墨笔 31cm×35.3cm 中国美术馆藏

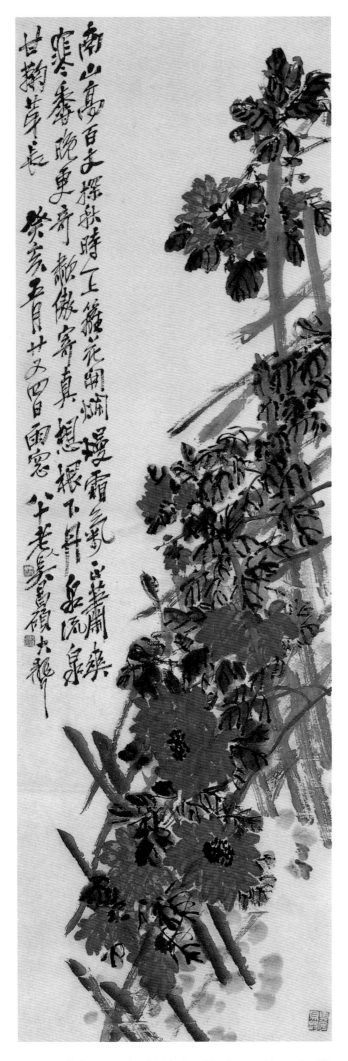
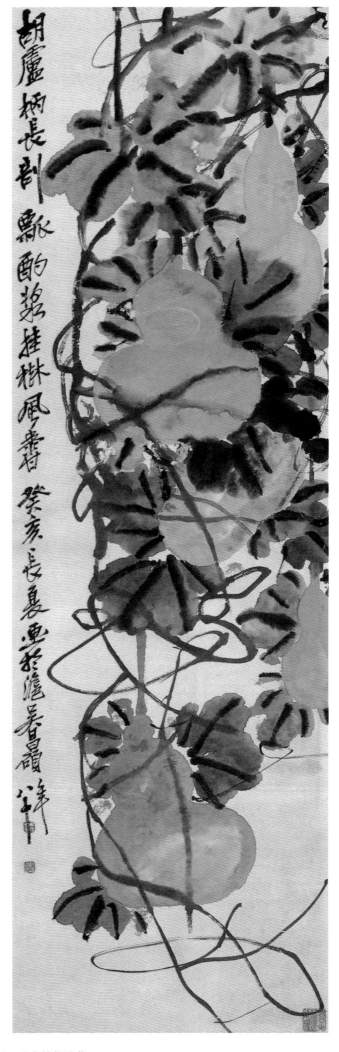

吴昌硕　花卉图屏　清　纸本设色　127.5cm×41cm（不等）×2　故宫博物院藏

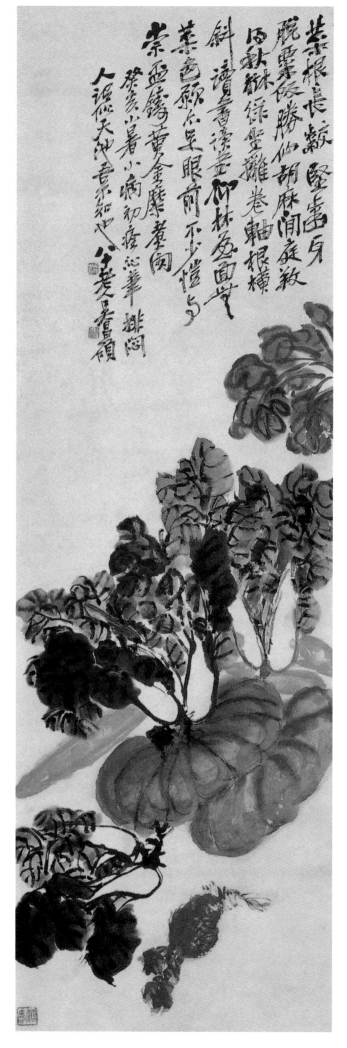

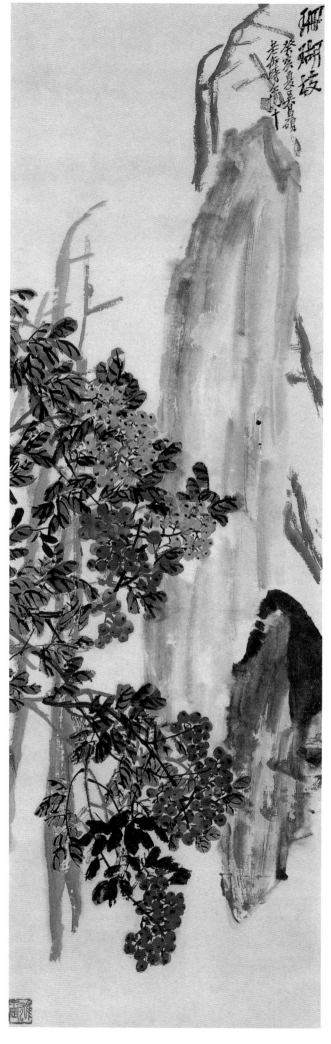

吴昌硕　花卉图屏　清　纸本设色　127.5cm×41cm（不等）×2　故宫博物院藏

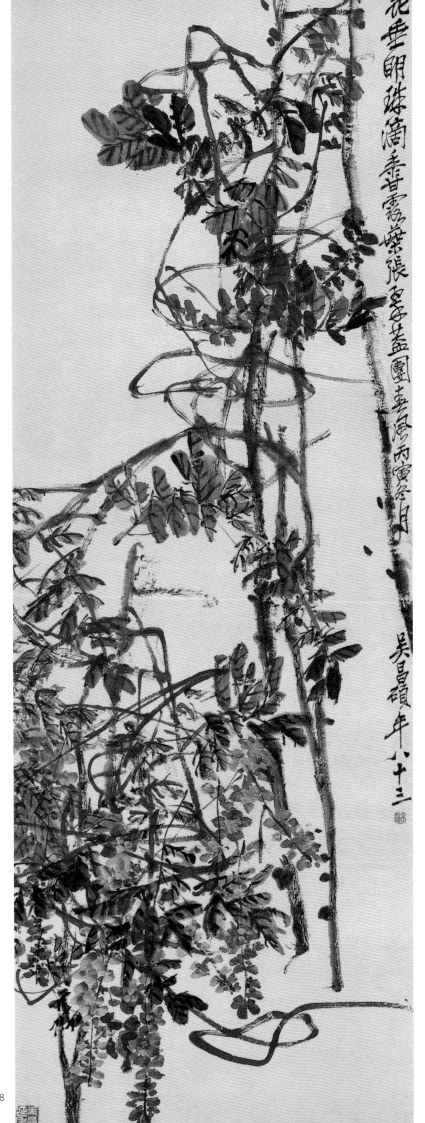

花垂明珠滴香露，紫张圅圉盖圉圆十春风。丙寅冬月吴昌硕年八十三

吴昌硕　紫藤图轴　清
纸本设色　129cm×46.2cm
上海博物馆藏